Deepen Your Mind

Deepen Your Mind

作者簡介

洪錦魁

　　一位跨越電腦作業系統與科技時代的電腦專家，著作等身的作者。其作品被翻譯為簡體中文、馬來西亞文外，2000 年作品更被翻譯為 Mastering HTML 英文版行銷美國，近年來作品則是在北京清華大學和台灣深智同步發行。

　　其著作經常榮登天瓏、博客來、Momo 電腦書類暢銷排行榜前幾名，2022 年上半年電腦書籍類熱銷榜前 50 名中，有 9 本書便是洪錦魁老師的著作。其著作的最大特點在於，所有程式語法或是功能解說會依特性分類，同時以實用的程式範例做解說，讓整本書淺顯易懂，讀者可以由他的著作事半功倍輕鬆掌握相關知識。

　　本書是洪老師繼熱血旅記《一個人的極境旅行：南極大陸 · 北極海》後，第二本生活類圖書作品。

序

　　孤獨很久了，當想提筆寫這本書時，一幕一幕的深刻牌局開始浮現腦海。

　　年輕時赴美留學，認識了一位同鄉遠嫁美國的台灣女孩，她的先生是同學校讀博士班的老美。每到週日她均會邀請幾位台灣同學到她們家讀聖經，我是其中一位，讀完聖經之後大家就開始打麻將，就這樣我學會了打麻將。

　　留美返國工作之餘，假日偶爾與朋友將打麻將當消遣。約 20 年前吧！因緣際會，時常打麻將，常常過著天昏地暗的日子！從只知道基本規則到深度瞭解麻將牌的各種組合，也悟出了麻將其實就是一種機率的遊戲。

　　在這個機率麻將遊戲中，有時候你的運氣很好，一拿到牌就知道這局贏定了，這時你應思考如何將小贏擴大為大勝。有時候你的運氣不好，一拿到牌就知道這局不會贏了，你知道這局自己身處逆境，這時你應思考不讓自己放炮，如果這局做到不輸，其實就是這局的贏家。因為好運氣或壞運氣，不會永遠降臨在一個人身上，老天是公平的，機率是相等的。所以麻將牌局基本原則是，牌好要大勝，牌不好要不放炮。

　　過去所謂的好牌與爛牌，沒有一定的統計標準。在這本書中，筆者建立一個演算法則，統計 25 局共 100 副開局牌，每副牌的評比分數，以及 100 副牌的平均分數，未來讀者拿到牌時，可以參考各種平均分數，立刻心裡有數，所拿的牌到底是好或是壞，以及應如何因應這副牌局。

本書基本內容如下：

- ❑ 認清麻將的本質
- ❑ 麻將基本知識
- ❑ 麻將規則
- ❑ 麻將技巧 – 理牌策略
- ❑ 麻將技巧 – 拆搭與跑牌抉擇
- ❑ 麻將技巧 – 扣牌策略
- ❑ 麻將技巧 – 聽牌策略
- ❑ 麻將技巧 – 縱觀全局
- ❑ 麻將聽牌牌型分析
- ❑ 麻將開局牌面分析
- ❑ 麻將邪門與忌諱

在寫此書時，感謝摯友張慶暉博士給了我許多建議，同時也協助我校對書中內文，讓本書更加完美。最後預祝讀者讀完本書，可以對麻將本質有更進一步的瞭解，邁向賭神之路，讓自己的人生更加精彩充實。

洪錦魁

2022 年 10 月 1 日

推薦序

　　麻將是一個歷史悠久、廣受歡迎的益智遊戲。由於它是屬於不完全資訊、含隨機的性質，因此要打好麻將並不容易。在 AI 時代，如何讓電腦打好麻將也是一個很有挑戰性的難題。在國內外，每年 ICGA(International Computer Games Association)、TAAI(Taiwanese Association for Artificial Intelligence)、TCGA(Taiwan Computer Game Association) 舉辦的電腦對局競賽皆吸引各國頂尖程式設計師共襄盛舉。我們實驗室成員也是經常參與，我也有指導過一些學生做電腦麻將程式的研發，其中有一些程式在國內外比賽中榮獲獎牌，其牌力可說是數一數二，也達人類冠軍的水準，我自已也很高興學生的能力展現。2014 年時我們團隊也邀請李亞萍及余筱萍小姐來台師大參加「麻將人機大賽」，很高興她們答允參賽也玩得很盡興。

　　然而這些研究均是以電腦 AI 技術為主來探討。現在看到洪錦魁老師出版的《邁向賭神之路：麻將必勝秘笈 (第二版)》，特別還針對麻將寫出人類玩家可加以使用的自創秘笈和「演算法則」，其中使用 3 種計量法評估牌面分數，做為打牌的打法依據，和我們過去所做的思路也有異曲同工之處。而本書內容豐富，深感佩服，因此也願加以推薦給廣大的讀者們來參閱，一同增進自身打麻將的實力！

<div align="right">

林順喜

台師大資工系教授 (電腦麻將 AI 獲獎指導教授)

</div>

目錄

8 麻將聽牌牌型分析

9 麻將開局牌面分析

10 麻將邪門與忌諱

認清麻將的本質

長期以來筆者一直以為只要不是豪賭，麻將是有益身心的桌上遊戲，特別是台灣進入高齡化社會，更是需要有適當的娛樂。下列是筆者列舉麻將遊戲的優點：

- ❏　動腦防老年痴呆。
- ❏　心中時時懷抱希望。
- ❏　打牌時常常欲罷不能，感覺生活充實。

0-1 機率遊戲

麻將是一個機率遊戲，例如，現在桌面有 4 張紅中、1 張發財，如下：

現在將上述牌混合同時蓋著牌面，如下：

然後筆者告知各位，請先將自己可能抽到的牌 (紅中或發財) 寫在一張紙上，然後從上面抽一張牌，如果抽到的牌和寫在紙張上預測的相同，可以獲得便利商店 100 元消費券，相信大多數的人為了贏得便利商店 100 元消費券，皆會選擇紅中。因為有 80% 抽中紅中的機會。可是一定會有人耍酷，選擇發財，此時贏的機率只有20%，可是如果抽中時，一定可以獲得大家的掌聲。如果此遊戲持續多次，依據機率原則，最後耍酷的人一定是輸家。

其實這就是麻將遊戲，若想要贏，應該選擇機率大的。

打麻將最常見的牌型如下：

如果要選擇打一張牌來聽牌的話，則有下列 2 個選項：

☐ 選項 1

如果打出 7 筒聽 2 條和 6 筒，不考慮危險因素，有 4 張牌胡牌機會。

☐ 選項 2

如果打出 6 筒聽 58 筒 (未來將以此代表 5 筒和 8 筒，可依此類推)，不考慮危險因素，有 8 張牌胡牌機會。

為了贏的機率大，當然選擇選項 2，打出 6 筒聽 58 筒。其實在麻將世界，真的有人會去選擇選項 1，打出 7 筒聽 2 條和 6 筒，然後也真的胡牌。胡牌時，其他玩家可能會稱讚是賭神，不過依機率原則更多時候應是有苦難言，長時間打牌下來，這種打法終究會是輸家。

0-2 單局而言麻將是不公平的遊戲

常看人打麻將，運氣好的人一開始就可拿到下列幾乎快聽的牌。

運氣不好的人拿到的牌如下：

若只是打一局麻將，其實這不是一個公平的遊戲，畢竟好壞牌差太多了，拿到好牌的玩家胡牌機率可能是 95%，拿到不好牌的玩家胡牌機率可能只有 5%，如果拿不好牌的人仍想硬拼，坦白說只是以卵擊石。所以打麻將很重要的是，應該要認清自己的牌與其他玩家的牌，牌好時發揮進攻優勢，牌不好時採取守勢。

在本書第 9 章，筆者做了 25 局 100 副牌的統計分析，由該章節的內容讀者可以輕易快速的了解，何謂好牌？何謂爛牌？

打麻將如果一次超過 6 小時或超過 4 將，那麼每個玩家拿好牌或拿不好牌的機率就會差不多。這時比的就是打牌的細膩度和技術了。由於麻將不會因所拿的牌不好，促使胡牌時獲得較多的籌碼紅利，所以打麻將的關鍵點就是，拿好牌時不要錯過機會，拿不好牌時要守住牌面不放炮或不被其他玩家自摸，那麼你就會是麻將常勝軍。

0-3　單局的麻將世界只有第一沒有第二

對單局而言，只要有人胡牌，胡牌的人就是第一名，整個牌局就結束了，所以打麻將應該是全力求第一名，如果感覺這個心願無法完成，那麼應該全力求整個牌局流局，那麼也算是第一名，雖然是人人都第一名。

0-4　機率與場次

依照機率每一場次有 1/4 胡牌的機會，3/4 是別人胡牌的機會。如果拿不好的牌，採取守勢，最後沒有放炮或是別人自摸，那麼這一局就算是不輸。經過統計，一整天下來，放炮少的人往往是今天麻將的贏家。

0-5　千金難買早知道

麻將遊戲其實就是機率的抉擇，有時抉擇正確心情會很愉快。也常常會發生抉擇錯誤的情況，常常可以看到有人因此懊惱許久，誠懇的建議，當局結束後當局的情緒應該儘快結束，只要了解抉擇錯誤的原因下回改進即可，一切已成局無法挽回，應該收回情緒進入下一局備戰。

0-6 麻將贏家特質

打麻將大家機率是一樣的，輸贏其實就在牌局的抉擇細節間，常見的贏家特質如下：

- ★ 專注。
- ★ 低調謙虛，會自我檢討。
- ★ 牌不好時，更加謹慎小心，不強求胡牌。
- ★ 時時關注牌局變化。
- ★ 眼神有留意每位玩家的表情。
- ★ 幾乎記住每位玩家所打的非廢牌，以及所出牌的順序。

0-7 麻將輸家特質

- ★ 牌局前睡眠不足，無法專心。
- ★ 危險牌不先跑，怕下家吃牌，最後留牌留成仇。
- ★ 莫名其妙恐慌，不敢打生牌。
- ★ 只顧自己的牌，不留意其他玩家所打的牌。
- ★ 不懂縱觀全局。
- ★ 不依照機率原則取捨牌。
- ★ 只怪運氣，不怪自己不上進。
- ★ 舉棋不定，一會下車，過不久又上車。
- ★ 只會打進攻牌，不懂防守。
- ★ 只會打防守牌，不懂進攻。
- ★ 只會打順手牌，不會打逆境牌。
- ★ 當天有心事無法專心。
- ★ 邊打牌邊傳簡訊。

0-8　受歡迎的玩家

★ 牌品好。

★ 情緒變化小。

★ 打牌節奏順暢。

★ 贏時低調。

★ 輸時不怨。

0-9　不受歡迎的玩家

★ 牌品不好。

★ 情緒起伏太大。

★ 打牌時，好像下圍棋，每張牌都要思考。

★ 贏時到處宣揚。

★ 輸時一直抱怨。

★ 常在牌桌上講髒話，會形成習慣。

0-10　誠懇建議

★ 高手對招，通常 1-3 秒就會將牌打出，打牌前最好養足精神，有充分的睡眠，避免漏碰或漏吃牌。

★ 不要熬夜打牌，身心健康最重要。

★ 不勉強自己與他人打金額太高，超出自己負荷能力的牌局。

★ 由於是金錢遊戲，不要勉強他人參加牌局，避免失去友誼。

★ 不隨便參加不熟朋友的牌局，避免被設局。

CHAPTER **1**

麻將基本知識

1-1 麻將起源

麻將遊戲有的地方稱麻雀，這是 4 人玩的遊戲。

在文獻記載中直到 1875 年才有正式的麻將記載，這一年 12 月 31 日美國駐中國福州的外交官吉羅福 (George B. Glover) 將駐中國時所收藏的一副麻將牌贈送美國自然歷史博物館，另外將另一副類似的麻將牌贈送美國長島歷史協會博物館。

過去許多人認為麻將是中國古老的遊戲，甚至也有傳說遠在孔子時代即有麻將遊戲，經過多方考證，一般還是認為麻將其實是清朝末年開始的遊戲，依據 1914 年實務書館發行沈一凡著的繪圖麻雀牌譜，指出麻雀始於浙江寧波。目前在寧波天一閣麻將博物館仍收藏古代麻將。

https://upload.wikimedia.org/wikipedia/commons/thumb/3/39/Majiong_museum.JPG/799px-Majiong_museum.JPG

本圖片取材自 wikipedia，參考網址如上，作者：Gisling

麻將演變至今，目前世界許多國家均有流行麻將遊戲，例如：日本、韓國、越南、馬來西亞、菲律賓、新加坡和美國 (華人圈)，當然台灣、香港和中國地區才是麻將遊戲的大本營。儘管各地均有麻將遊戲，基本上可將麻將分成 13 張牌和 16 張牌 2 種玩法，香港和中國是流行 13 張牌的玩法，而台灣則是流行 16 張牌的麻將玩法，基本原理相同，但是計算台數 (台灣麻將稱台) 或番 (廣東麻將稱番) 方式則有差異。

1-2 認識台灣麻將 (16 張牌)

麻將是一個 4 個人玩的桌上遊戲，遊戲開始時，每一個人可以拿 16 張牌，莊家拿 17 張牌，然後打出 1 張牌，隨後其他家輪流摸牌，在玩的過程中可以摸牌，吃牌或碰牌。遊戲的目的是將手中的牌組合成 5 個順子或刻子，外加一個對子，完成這個就算是贏家，也稱胡牌。

更多的細節與規則，筆者會在後續一一介紹。

一副台灣麻將共有 144 張牌，如下：

★ 萬子共 36 張

★ 條子共 36 張

★ 筒子共 36 張

★ 東、南、西、北共 16 張

★ 中、發、白 12 張

★ 春、夏、秋、冬、梅、蘭、菊、竹共 8 張

□ 萬子：從一萬到九萬，每種萬子有 4 張牌。

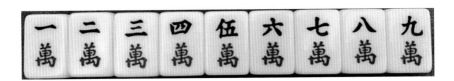

❏ 筒子：從一筒到九筒，每種筒子有 4 張牌。也有人稱這是餅子。

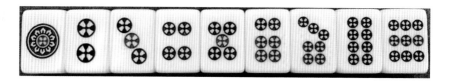

❏ 條子：從一條到九條，每種條子有 4 張牌。

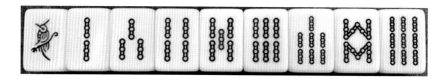

❏ 字牌：東、南、西、北、中、發和白共有 7 種，每一種有 4 張牌。

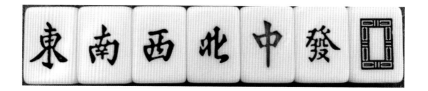

❏ 花牌：春、夏、秋、冬、梅、蘭、菊和竹，每一花色只有一張牌。

1-3　認識廣東麻將 (13 張牌)

廣東麻將是一個 4 個人玩的桌上遊戲，遊戲開始時，每一個人可以拿 13 張牌，莊家拿 14 張牌，然後打出 1 張牌，隨後其他家輪流摸牌，在玩的過程中可以摸牌，吃牌或碰牌。遊戲的目的是將手中的牌組合成 4 個順子或刻子，外加一個對子，完成這個就算是贏家，也稱胡牌。

一副廣東麻將共有 136 張牌，如下：

★　萬子共 36 張

★　條子共 36 張

★　筒子共 36 張

★　東、南、西、北共 16 張

★　中、發、白 12 張

13 張麻將不用花牌，所以共有 136 張牌。

1-4　認識麻將基本名詞

❑　對子

2 張相同的牌，皆稱對子。

❏ 順子

3 張牌成一序列,稱順子。

❏ 刻子

3 張相同的牌,稱刻子。

❏ 胡牌

對於台灣麻將而言,手中保持有 16 張牌,如果從摸牌或其他玩家取得一張牌組成 5 組順子或刻子以及 1 組對子,則可完成牌局,也稱胡牌。下列是 2 種胡牌的範例。

在上圖中,最後的北風是一個對子,也可將此對子北風稱將眼。

在上圖中，最後的 2 萬是一個對子，也可將此對子 2 萬稱將眼。

❑　將眼

胡牌時的對子，也可參考上述胡牌說明北風對子或 2 萬對子皆可稱將眼。也有人稱眼睛。

❑　自摸

如果是從底牌區摸牌中取得胡牌的結果，則稱是自摸。

❑　搭子

已經組成順子或刻子，或尚未組成順子或刻子的牌皆可稱搭子，其實對子也可稱是一種搭子。

例如：下列是 5 種搭子的實例。

上述是尚未組成順子或刻子的搭子，下列是已經組成順子或刻子的搭子。

❑ 坎張

同一花色但是相差 2 的牌。

上方左圖的 5 餅，或是上方右圖的 2 條，皆可稱坎張。

❑ 站壁

牌由 12 組成缺 3 或是 89 組成缺 7，稱站壁。

❑ 吃牌

如果上家打的牌沒有人碰或胡牌，而該張牌可讓你的搭子組成順子，那麼你可以吃這張牌。例如，如果你手中有 45 萬搭子，當上家打 3 萬或 6 萬，你可以吃上家打的牌組成順子。

例如，上家打了 6 萬，可以吃這張牌，組成順子。另外，麻將規則是要將所吃的牌放在中央，方便其他玩家了解你所吃的牌，所以 45 萬吃到 6 萬，正確擺法如下：

❑ 吃牌：吃中洞的牌

通常手中有 13 牌，或 46 牌 …… 等搭子，分別吃到 2 牌或 5 牌，俗稱是吃到中洞牌。下列是 46 筒吃到 5 筒的實例：

　組成　

❑ 吃牌：吃站壁的牌

通常手中有 12 牌，或 89 牌，分別吃到 3 牌或 7 牌，俗稱是吃到站壁牌。

上述分別吃到 3 萬和 7 條，結果如下：

打麻將期間吃到站壁牌或摸到站壁牌是愉快的事。

❑ 碰牌

如果手中有對子，只要有人打相同的牌，皆可以喊碰。同時間有人想吃牌和有人喊碰牌時，碰牌有優先順序。下列是手中有對子東和對子 7 條，有人打東或 7 條的結果。

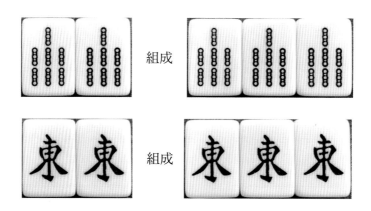

❑ 坎子

4 張相同的牌，稱坎子，此時可以槓牌。

❑ 槓牌

槓牌有 3 種形式，分別是暗槓，明槓和加槓，他們的意義如下：

★ 槓牌：暗槓

如果手中已有刻子，再摸到一張相同的牌，相當於有 4 張相同的牌，我們可以將此 4 張牌放在門前蓋著，不讓其他家知道所掩蓋的牌，然後在底牌區末端補一張牌，這個動作稱暗槓。例如：手中有東風的刻子，如下：

當再摸到一張東風牌時，如下：

可以放在門前蓋住這 4 張牌，不讓其他家知道所掩蓋的牌，如下：

蓋好後可以到底牌區末端補一張牌。

★ 槓牌：明槓

如果手中已有刻子，當下家 (坐在你右邊的玩家) 或對家打出相同的牌，可以喊槓。例如手中已經有了東風刻子。

當下家 (坐在你右邊的玩家) 或對家打出東風牌時，這時可以喊槓，此時必須在門前顯示這 4 張東風牌，讓其他玩家知道東風已經有 4 張出現了，如下所示：

然後可以到底牌區末端補一張牌，這個動作稱明槓。如果是對家打出此牌，可以讓上家少摸一次牌。如果是下家打出此牌，可以讓對家與上家少摸一次牌。

註：嚴格規定上家 (坐在你左邊的玩家) 打的牌是不能明槓，但是有的人打牌則沒有這麼嚴格，所以只要大家同意就好。其實有的人想槓上家打的牌，主要目的是轉轉運勢。

★ 槓牌：加槓

如果先前已經碰牌，例如已經碰了東風牌，門前已經顯示了這個刻子。

摸牌時再摸到東風這張牌，這時可以槓牌，此時必須在門前顯示這 4 張東風牌，讓其他玩家知道東風已經有 4 張出現了，如下所示：

然後可以到底牌區末端補一張牌，這個動作稱明槓。

❏ 聽牌

如果手中牌，只要再摸到或是吃到其他玩家所打的牌，即可組成 4 個順子或刻子，以及二個搭子。我們可以稱是在聽牌。例如，下列是聽 1 或 4 條。

例如，下列是聽 3 萬。

❑ 放炮

　　當打出牌讓其他家胡牌時稱放炮，也可稱放槍，那麼你必須依規則支付費用或懲罰給胡牌的人。

1-5 麻將紛爭

　　常常看到打麻將有紛爭的狀況，也許是規則模糊，或是碰到牌品不好的牌友借題發揮，最終建議，遵從主人的裁決，未來這個裁決則成為這個場地的規範。通常主人為了避免紛爭，邀請打麻將時會避開牌品不好的牌友。

CHAPTER **2**

麻將規則

本章前 3 節是介紹台灣麻將規則，
最後一節則是介紹廣東麻將。

2-1 台灣麻將規則名詞

麻將是一個 4 人玩的桌上遊戲，牌局開始前首先是抓位，這一章將一步一步介紹相關名詞與遊戲玩法。

❑ 抓位

方法 1：

每一次遊戲開打前，將東、南、西、北風以蓋牌方式放在桌上，4 位玩家各抓 1 張，抓東的人所在位置稱東，然後依逆時針，分別坐上抓南、西和北的人。也就是抓南的坐在東的右邊，抓西的玩家坐在東的對面，抓北的玩家坐在抓東的左邊。

實例 1：假設有 4 人，用阿拉伯數字代表，目前方位如下：

抽牌結果假設如下：

1 抽東　　　2 抽北　　　3 抽南　　　4 抽西

基本上以抽東的人位置當東，那麼第一將，大家位置坐法如下：

方法 2：

　　每一次遊戲開打前，將東、南、西、北風以蓋牌方式放在桌上，排成一列，同時左邊和右邊分別放上奇數牌和偶數牌，建議由主人或年長者擲 3 顆骰子 (第二將開始，則由前一將最後胡牌的人擲骰子)，若是所獲得的點數總和是奇數，則從奇數邊開始抓牌。若是所獲得的點數總和是偶數，則從偶數邊開始抓牌。由擲骰子的人起設為 1，依逆時針方向數數計算，數到 3 顆骰子所擲點數總和的人開始抓牌，此人所在的位置即稱為東，其他人依逆時針分別是南、西、北。

　　由上圖可知，若是所擲骰子總和是奇數則由 1 筒這邊開始抓，若是骰子總和是偶數則由 2 筒這邊開始抓。

❑ 起莊

由抓位是東風的人擲骰子，由點數決定誰是正式的莊家，點數計算方式與抓位相同。

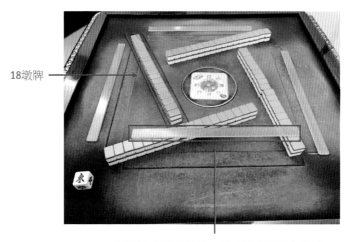

18墩牌

不同顏色的牌尺先放在暫時的東風玩家前面

由所擲骰子點數決定誰是莊家，由那個位置開始起莊：

★ 點數是：3、7、11、15，正式開始的莊家是西位置的玩家。

★ 點數是：4、8、12、16，正式開始的莊家是北位置的玩家。

★ 點數是：5、9、13、17，正式開始的莊家是東位置的玩家。

★ 點數是：6、10、14、18，正式開始的莊家是南位置的玩家。

實例 2：如果擲骰子點數是 6，則最後的莊家是南風位置，決定莊家後，首先可將不同顏色的牌尺，拿給正式的莊家，然後將大頭 (這是大顆骰子，共 6 面分別顯示東、南、西、北、中、發)，大頭主要目的是顯示目前是在哪一個圈風，放在新莊家的左手邊。

擲骰子點數是 6 後，最後正式位置如下：

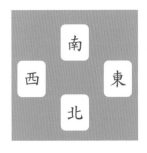

☐ **拿牌：每將第一局的拿牌**

接續起莊完成後則正式的莊家開始拿牌，所擲骰子的點數就是要留的墩數。拿牌時玩家是依東南西北位置分別拿牌，但是牌是依順時針方向拿。

實例 3：若是擲 6 點，新莊家保留 6 墩，從第 7 墩開始拿牌。每次拿 2 墩 (相當於一次拿 4 張牌)，共拿 16 張牌後，莊家可以再拿 1 張牌。下列是拿第 1 手牌的情形。

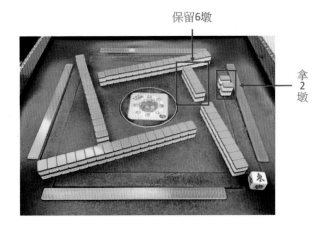

保留6墩

拿2墩

接著坐在南的玩家，依順時針方向第 2 手拿牌，如下所示：

接著坐在西的玩家，依順時針方向第 3 手拿牌，如下所示：

接著坐在北的玩家，依順時針方向第 4 手拿牌，如下所示：

其他依此類推。當每位玩家拿了 4 次後，已經拿了 16 張了，如下所示：

最後莊家必須要再拿一張，這張牌也可稱門牌。

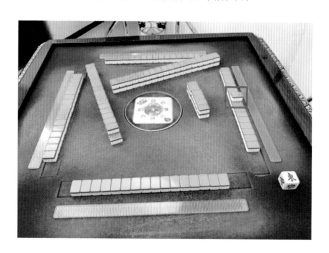

❑ 摸門牌

每局開始拿牌後，每一玩家皆拿了 16 張牌後，莊家可以再拿第 17 張牌，這張第 17 張牌又稱門牌。

❑ 打牌順序

拿桌上牌的順序是依順時針，玩家拿牌、打牌順序則是依逆時針，若以現在方位來看，如下所示：

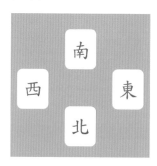

莊家東打出第 1 張牌後，接著是南風位置的玩家打牌，依次是西風位置的玩家，最後是北風位置的玩家。

❑ **以後各局拿牌**

對於以後各局的莊家而言，擲骰子的點數，可以判別拿牌的位置。由所擲骰子點數決定拿牌的開門位置：

點數是：3、7、11、15，拿牌位置是對家牌，骰子的點數是保留牌的墩數。

點數是：4、8、12、16，拿牌位置是上家牌，骰子的點數是保留牌的墩數。

點數是：5、9、13、17，拿牌位置是自家牌，骰子的點數是保留牌的墩數。

點數是：6、10、14、18，拿牌位置是下家牌，骰子的點數是保留牌的墩數，如果所擲點數是 18，雖是從下家位置拿牌，但是下家 18 墩牌需全部保留，而從自己牌的最右邊位置開始拿牌。

開門位置也很重要，因為麻將有所謂的圈風和門風，在計算台數時，圈風有一台，門風有一台，開門位置的門風是東，依逆時針方向是南、西、北。

實例 4：假設下列圖下方位置是目前莊家，若擲骰子的點數是 11，則拿牌起始位置如下：

拿牌位置

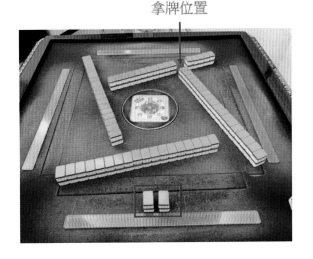

接著依順時針方向第 2 手拿桌上牌，如下所示：

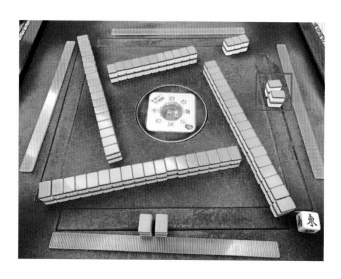

接著依順時針方向第 3 手拿桌上牌，如下所示：

接著依順時針方向第 4 手桌上牌，如下所示：

其他依此類推。

實例 5：延續實例 4，列出上述的門風。

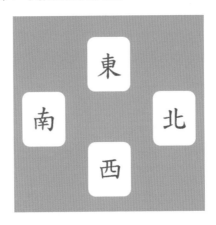

由於拿牌開門的位置是東風，所以門風方位如上。

　　註：點數是 18 時，理論上從下家開始拿牌，骰子的點數是保留牌的墩數，經計算 18 點剛好是保留下家所有墩數，所以從自家牌最右邊開始拿牌，但是門風圈依舊從下家起算是東風，然後依逆時針方向分別是南、西、北。

❑ 莊家

除了每將開局外，每局開始負責擲骰子的人。

❑ 上家

坐在我們左邊的玩家。若以抓位的東、南、西、北圖為例，北就是東的上家。

❑ 下家

坐在我們右邊的玩家。若以抓位的東、南、西、北圖為例，南就是東的下家。

❑ 對家

坐在我們對面的玩家。若以抓位的東、南、西、北圖為例，西就是東的對家。

❑ 洗牌

牌局開始前，4人合力將牌蓋上，並切均勻混合，稱洗牌。

❑ 砌牌

將已經均勻的牌，2張疊成1墩，每位玩家在自己的桌前疊成18墩，這個過程稱砌牌。

❑ 補花

牌局開始拿牌完成後，由莊家開始，若有花牌，可以攤開放在門前，然後到底牌區末端補牌，這個動作稱補花。這個動作也是由各玩家依逆時針方向補牌，如果所補的牌仍是花牌，當其他玩家完成補牌後，可以執行再補。

實例 6：莊家補花過程，假設莊家所拿的牌有 3 張花牌，如下所示：

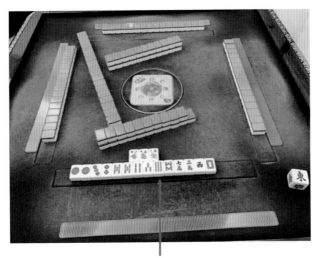

正式打牌不用攤牌，這是為了方便解說，註明是莊家

莊家可在底牌區末端補 3 張牌，如下所示：

在底牌區末端補牌

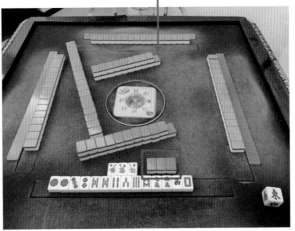

❑ 過補

習慣上補完牌後，可以喊過補，相當於是告訴下家可以補牌了。

❑ 圈風

牌局開始時的第一圈是東風圈，當 4 人皆做過莊家後，換下一圈，第二圈是南風圈，第三圈是西風圈，第四圈是北風圈。

❑ 圈風台

玩牌期間拿到圈風的刻子，例如，東風圈時拿到東風刻子有台，稱圈風台，其他圈風觀念依此類推。

❑ 門風

開門牌那家的門風是東，依逆時針方向依次為南、西、北風。

❑ 門風台

玩牌期間拿到門風的刻子，例如，目前自己的門風是東風，當拿到東風刻子時稱門風台，其他圈風觀念依此類推。

❑ 花牌台

玩牌期間拿到和門風相同的花牌有台，稱花牌台。例如，門風是東風是指拿到春與梅，門風是南風是指拿到夏與蘭，門風是西風是指拿到秋與菊，或門風是北風是指拿到冬與竹。

❑ 摸牌

上家打牌後，如果下家或對家沒有喊碰或槓的動作，我們可以從底牌區前方拿一張牌，這個動作稱摸牌。通常為了避免有人思考時間太長，從摸牌到打出牌，限定時間是 10 秒鐘。

❏　流局

又稱臭莊。每一局剩下 16 張牌時，沒人胡牌，就算牌局結束。摸最後一張牌的人可以選擇不摸最後一張牌直接結束牌局，如果有摸則要打出一張牌。如果有槓一次則底牌多留 1 張，槓二次則多留 2 張，其他依此類推。即使是流局，也算是目前的莊家連莊。

❏　連莊

莊家胡牌則稱連莊，可以連一、連二 … 等。另外，流局時也算莊家連莊。

❏　一圈

4 位玩家輪流做莊一次，相當於東、南、西、北位置的人輪完做莊一次稱一圈。

❏　一將 (又稱一雀)

4 圈打完稱一將或一雀。

❏　胡牌

其他玩家所打出的牌，恰好是所聽的牌，則是胡牌。

❏　攔胡

當有玩家打出一張牌，有好幾家可以胡牌時，以最近的玩家胡那張牌，稱攔胡。

例如，當有玩家打出一張牌，恰好是你可以胡的牌，可是你的上家或是對家也是胡這張牌，由於他們是在你的前面胡牌，這時稱攔胡。

❏ 自摸

在底牌區摸牌時，所摸的牌恰好是所聽的牌，稱自摸。

切記，自摸的牌不得碰觸自己的暗牌或是海底的牌，有的地區更嚴格規定是不得高舉過肩，也不得將此牌拿到低於桌面區。

❏ 門清

胡牌時沒有吃牌、碰牌和明槓。但是，允許暗槓。

❏ 全求

手中只剩一張牌，而胡牌，稱全求。例如，有一玩家手中只有一張一萬。

當有玩家打出一萬時，就可胡牌，這樣稱全求。

❏ 搶槓

有玩家想要執行槓牌(加槓)時，所槓的牌恰好是另一家所胡的牌。

❏ 平胡

整副牌在胡牌時，沒有花牌、字牌，同時是由 5 個順子和 1 個對子組成。另外，胡牌時該張牌不可以是中洞、單吊或站壁。另外，自摸時，不計算平胡。下列是實例，如果有其他玩家打出 6 條或 9 條時，就可胡牌，同時是平胡。

❑ 三暗刻

胡牌時有 3 組刻子 (包含暗槓或是從底牌區摸回自摸的牌)。

❑ 四暗刻

胡牌時有 4 組刻子 (包含暗槓或是從底牌區摸回自摸的牌)。

❑ 五暗刻

胡牌時有 5 組刻子 (包含暗槓或是從底牌區摸回自摸的牌)。

❏ 槓上開花

摸牌時拿到花牌或是可以明槓或暗槓的牌，此時可以從底牌末端補一張牌，如果所補的牌恰好是所聽的牌，則稱槓上開花。有時候也可以稱槓上自摸。

❏ 海底撈月

❶ 摸最後一張底牌時拿到所聽的牌。

❷ 摸底牌區倒數第二張時，摸到花牌或是可以明槓或暗槓的牌，此時從底牌區末端補牌，如果所補的牌是所聽的牌，也可以算是海底撈月。

❏ 海底撈魚

玩家摸最後一張牌時，需打出一張，結果所打的牌放炮，被另一玩家胡牌，這稱海底撈魚。

❏ 湊一色

有的玩家稱混一色，意義相同。所胡的整副牌由某一種 1-9(萬、筒或條) 和字牌所組成，下列是由筒子和南風、西風組成湊一色的實例。

❏ 清一色

所胡的整副牌由某一種 1-9(萬、筒或條) 所組成，下列是由筒子組成清一色的實例。

❑ 小三元

中、發、白三張牌中,有 2 個刻子和 1 個對子。

❑ 大三元

中、發、白三張牌中,形成 3 個刻子。

❑ 小四喜

東、南、西、北四張牌中,有 3 個刻子和 1 個對子。

❑ 大四喜

東、南、西、北四張牌中,有 4 個刻子。

❏ 梅蘭菊竹一組

❏ 春夏秋冬一組

❏ 七搶一

有一個玩家拿到 7 張任何花色的花牌。

另外有一個玩家拿到 1 張任何花色的花牌。

拿 7 張花牌的玩家即可以胡拿 1 張花牌的玩家。

❑ 八仙過海

有一個玩家拿到 8 張花牌，就算是自摸。

❑ 花胡槓上自摸

手中已有 7 張花牌，這時拿到第 8 張花牌，此時已經是八仙過海自摸了，這時仍可從底牌區末端補 1 張牌，如果所補的牌是自摸，則稱花胡槓上自摸。

❑ 地聽

當打前 2 圈，也就是海底在 8 張牌內，沒有人吃牌與碰牌，這時聽牌了，此時應告知大家聽牌，然後不可以將底牌區摸的牌與自己的暗牌碰觸。如果碰觸了或是換牌，則解除地聽。

❑ 天聽

當打第 1 圈，也就是海底在 4 張牌內，沒有人吃牌與碰牌，這時聽牌了，此時應告知大家聽牌，然後不可以將底牌區摸的牌與自己的暗牌碰觸。如果碰觸了或是換牌，則解除天聽。

❑ 天胡

莊家拿完牌就胡牌了。或是其他玩家拿完牌就聽牌了，此時應告知大家聽牌，當打第 1 圈，也就是海底在 4 張牌內，沒有人吃牌與碰牌，這時胡牌了。

❏ 相公

打牌時違反規則一次，此時稱相公，在該局中不可再吃牌或碰牌。常見的違約有下列幾項：

★ 牌少了，應該是忘了補牌。

★ 牌多了，應該是沒有花牌，卻不由自主去補牌。

★ 摸牌時應從前面拿牌，結果從後面拿。

★ 吃牌或碰牌時，忘了將所吃或碰(或槓)的牌拿回。只要超過一圈，被發現，就算相公。如果胡牌時才被發現，則算詐胡。

★ 拿了花牌，不小心或故意打入海底區。

❏ 詐胡

沒有胡牌卻宣稱胡牌，他必須賠其他 3 位玩家所胡的金額，接著莊家算是連莊。

2-2 台灣麻將特殊規則名詞

以下規則有的場地有此規則，有的沒有此規則，視場地而定。

❏ 四槓和局

一局中只要有4槓產生就算和局，莊家須重新開局，莊家算是連莊。

❏ 四風連合

莊家打出第一張是風牌，隨後其他 3 家玩家也連續打出相同的風牌也算和局，莊家須重新開局。

❏ 九么九和

拿牌後有任一玩家手中所持的牌中，么九牌(萬條或筒)和字牌(東西南北中發白)達到 9 張同時皆是孤張，即可請求和局，重新拿牌。

2-3 台灣麻將輸贏計算

2-3-1 台數計算

莊家台：1台，如果莊家連莊則連一拉一算3台，連二拉二算5台，其他依此類推。

圈風台：1台

門風台：1台

花牌台：1台

中發白：1台

獨聽 (中洞、站壁或單吊)：1台

自摸：1台

海底撈魚：1台

搶槓：1台

門清：1台

平胡：2台

全求：2台

三暗刻：2台

海底撈月：2台

槓上自摸：2台

梅蘭菊竹一組：2台

春夏秋冬一組：2台

門清自摸：3台

碰碰胡：4台

小三元：4台

湊一色：4台

四暗刻：5台

五暗刻：8台

七搶一：8台

八仙過海：8台

清一色：8台

大三元：8台

小四喜：8台

地聽胡牌：8台

花胡槓上自摸：12台

天聽胡牌：16台

大四喜：16台

天胡：24台

2-3-2 特殊台數規則

以下台數規則有的場地有此規則，有的沒有此規則，視場地而定。

★ 見花見字：1 台，不管圈風和門風，只要有花或是字的刻子 (或坎子) 就算是 1 台。

★ 槓牌：1 台，明槓或暗槓皆可，槓牌本身要是有台可加計。

★ 無字無花：2 台。

2-3-3 計算輸贏

麻將輸贏計算方式如下：

★ 自摸：其他 3 位玩家均須付款給自摸者。

★ 胡牌：放炮者須付款給胡牌者。

★ 計算方式：「底 + (每台金額 * 台數)」。例如，打 100-30，如果胡牌者有 3 台，則需支付：

100 + 30 * 3 = 190

2-4 廣東麻將解說

2-4-1 規則解說

其實各地的廣東麻將對於規則與番數的計算也是有一些小差異，只要事先定好規則即可，若有爭議建議遵照主人的裁決。

❑ 拿牌

廣東麻將由於不使用花牌，所以共有 136 張牌，也因為沒有花牌，所以拿完牌後沒有補花的動作。13 張麻將是使用 2 顆骰子，擲點數。在砌牌時，每人門前是 17 墩牌。在拿牌時莊家先拿牌，一次拿 2 墩也

就是 4 張牌，拿了 3 巡後，每一家再拿 1 張牌，這樣就是 13 張了，最後莊家再拿 1 張牌。

❑ 流局或稱黃牌

對於流局，16 張麻將是摸到最後剩下 16 張牌算是流局，13 張麻將則是摸到最後一張才算是流局，廣東麻將也有人將流局稱黃牌。台灣麻將流局時，莊家仍是算連莊。廣東麻將流局時，有的地方是規定莊家要下莊，但有地方是莊家仍算連莊。

❑ 過水

台灣麻將可以過水，廣東麻將不可過水。

❑ 放炮

台灣麻將放炮的玩家需支付金錢給胡牌的玩家，廣東麻將有人放炮時，胡牌的玩家可向其他 3 家收錢，但放炮者需支付雙倍。或是放炮者付一份錢，其他 2 位玩家需付一半的錢，也有可能各地有不同的規則。

2-4-2 番數計算

台灣麻將稱台數，廣東麻將則稱番數。廣東麻將的番數計算坦白說比台灣麻將複雜，其實這也增加了趣味性，至於哪一種比較好則見仁見智。甚至廣東麻將有的地方規定至少要多少番才可以胡牌，例如，筆者曾經在香港與朋友打過廣東麻將，規定需要 5 番以上才可胡牌。以下是廣東麻將的番數計算，筆者需要再度強調，有的地方對於番數計算也是有一些小差異。

莊家台：1 番，有的地方起莊不算番。連莊時只計算連幾次算幾番。

圈風台：1 番。

門風台：1 番。

中發白：1 番。

獨聽 (中洞、站壁或單吊)：1 番。

絕張：1 番，獨聽的牌在牌桌上已經出現 3 張了。

自摸：1 番。

平胡：1 番。

門清：1 番。

不求：1 番，在門清的情況自摸，再多加 1 台。

將：1 番，胡牌時將為一對 2、5 或 8。

斷么九：1 番，胡牌時，牌中沒有 1、9 和字牌，下列是實例。

一般高：1 番，胡牌時，有一種花色牌含有相同的順子，下列是實例。

缺一門：1 番，胡牌時沒有字牌，同時只有兩中花色牌，例如，萬條、萬筒或條筒，下列是實例。

老少：1 番，胡牌時牌中有相同花牌的 123 和 789 的順子，下列是實例。

老少碰：1 番，胡牌時牌中有相同花牌的 111 和 999 的刻子，下列是實例。

缺五：1 番，胡牌時整副牌沒有 5，下列是實例。

三五：1 番，胡牌時有 5 萬、5 條和 5 筒，下列是實例。

卡五：1 番，胡牌時有 4 和 6，聽中間的 5。

兩槓：1 番，胡牌時有 2 個槓，明槓或暗槓皆可，下列是實例。

兩暗刻：1 番，胡牌時有 2 個暗刻，暗槓也算。

搶槓：1 番。

海底摸魚：1 番。

四歸一：1 番，胡牌時有 4 張相同的牌組成一個順子和一個刻子，下列是實例。

槓上自摸：2 番。

海底撈月：2 番。

四歸二：2 番，胡牌時有 4 張相同的牌組成兩個順子和一個將，下列是實例。

半求：2 番，所有的牌皆是吃或碰，最後獨聽時必須自摸。

渾帶么：2 番，所有的順子或刻子必須有一張為 1、9 或字牌，下列是實例。

全求：3 番，所有的牌皆是吃或碰，最後獨聽時必須其他玩家放炮。

碰碰胡：3 番。

一條龍：3 番，拿到 1-9 同一花色的牌，下列是實例。

清么：3 番，所有的順子或刻子必須有一張為 1 或 9 但不可有字牌，下列是實例。

三相逢：3 番，三副相同數但不同花色的順子或刻子，下列是實例。

或

湊一色：3 番。

小三元：5 番。

五門齊：5 番，整副牌包含萬、筒、條、風和三元牌 (含中、發、白) 組成，下列是實例。

七對子：7 番，整副牌由 7 個對子組成，下列是實例。

清一色：10 番。

大三元：10 番。

地聽胡牌：10 番。

四暗刻：10 番。

全么九：10 番，整副牌是由 1、9 或字牌所組成，下列是實例。

全帶：10 番，整副牌的順子、刻子以及將皆含同一個數字，下列是含 3 的實例。

三數：10 番，整副牌由 3 個數字所組成，其中風牌和三元牌各算一個數字，下列是實例。

或

三槓：10 番，槓了 3 組不一樣的牌，明槓或暗槓皆可，下列是實例。

雙龍抱：10 番，有 2 副一般高的牌，下列是實例。

小四喜：20 番。

天聽胡牌：20 番。

全將碰：20 番，整副牌由 2、5 或 8 的刻子組成，下列是實例。

兩數：20 番，整副牌由 2 個數字所組成，風牌以及三元牌各算是一個數字，下列是實例。

或

十三幺：20 番，整副牌是由東、西、南、北、中、發、白、再加上 19 萬、19 條和 19 筒所組成，最後一張為上述任一張，下列是實例。

上述只要再有一張上述任一張字牌或 19 牌即可。

九蓮寶燈：20 番，手上是任一門花色，聽 9 個洞。

大四喜：40 番。

四槓 (十八羅漢)：40 番，胡牌時已經槓出 4 組槓牌，另外加上 2 張將牌，所以又稱十八羅漢，下列是實例。

2-4-3 計算輸贏

如果底是 100，一番是 10，如果自摸，假設是 8 番可以向其他家收。

100 + 10 * 8 = 180

其實也有人是將番想成倍數，不管如何，只要大家講好規則即可，有爭議則遵從主人裁決。

麻將技巧－理牌策略

理牌的目的是方便理解自己的牌型，
不易漏吃或漏碰，同時不讓其他玩家
看出手中的牌型。

3-1　打花牌常見的理牌缺點

　　所謂的打花牌，是指拿到牌後幾乎不整理牌或是只是將牌做小整理，這樣其他玩家幾乎無法看出您手中的牌型。

　　如果您是高手，打牌前睡眠充足，那麼您可以打花牌，但是如果您不具備上述條件，建議拿牌之初先不要打花牌，直至整個牌型明朗化，再做花牌處理。

❑　打花牌缺點 1

　　易漏看，例如有一副牌如下：

　　如果不是真正高手，很容易看成只聽 25 萬。

　　如果可以將牌理好，如下：

　　很容易可看出聽 2356 萬。

❑ 打花牌缺點 2

易漏碰，例如有一副牌如下：

如果不是真正高手，很容易漏碰 1 萬和東風。

如果可以將牌理好，如下：

這樣很明顯可以看出碰東風或 1 萬皆可聽牌。當然也很明顯看出吃 2 萬和 14 條皆可聽牌。

❑ 打花牌缺點 3

胡牌機會漏掉，甚至賠付 3 家，這是筆者還是新手時的慘痛經驗。有一牌局如下：

上述牌由於一時疏忽，以為只聽 69 筒，對家打 3 筒其實已經胡了，但是打花牌一時不察以為只聽 69 筒，結果自己摸到 9 筒自摸，立刻攤牌要收錢，被其他玩家抓包，賠 3 家。

3-2 好的理牌策略

❑ 理牌太死板也不好

易被高手看出旁邊的牌面組合，例如有一副牌如下：

當上家打 4 萬時，如果打出 5 條同時拿出 23 萬吃 4 萬時，由出牌位置很容易被看出手中有 1 萬對子。如下：

碰上這類組合，比較好的理牌方式如下：

上述 1123 萬右邊由於有 2 張東風做掩護，比較不容易被看出是牌內仍有 1 萬對子。以上相同觀念也可以應用在左邊，例如，下列是不好的理牌方式：

上述如果有人打 69 萬，假設想留 9 萬對子時，很容易被看出手中的牌有 9 萬對子。如果將牌理成下列方式，其他玩家就不太容易看出了。

❑ **1233 或 7789 的理牌方式**

對於這類的牌如果新手可能理牌方式如下：

上述理牌方式最大缺點是，如果上家打了 2 萬，你必須跳牌吃牌（拿 13 萬），如果你不是打花牌的高手，很容易被看出手中可能仍需要附近的牌。如果是上述牌型，筆者比較喜歡的理牌方式如下：

此時可以拿相鄰位置的 13 萬吃 2 萬，然後打出 7 筒，其實這樣其他玩家也不容易猜出你仍要 14 萬。

❑ **正規理牌加上少少的花牌**

這是筆者喜歡的理牌方法：牌局前段或牌數多於 10 張，比較不打花牌。

或

筆者喜歡的理牌方法：牌局後段或是牌少於 10 張。由於這時牌剩下不多，所以適度打花牌，其他玩家不易看出，同時自己也不會一時出錯。

或

☐ **聽牌的搭子盡量不要放在側邊**

例如，23 萬放在側邊，如下：

或是

上述最大的缺點是，若是在拿牌時不小心側邊的牌倒了，當其他玩家看到 2 萬，相信一定不太敢打出 2 萬旁邊的牌，這樣就少了胡牌機會。

CHAPTER **3 麻將技巧 – 理牌策略**

　　如果將牌理成上述所示，不小心側邊牌倒了，不論是 3 條牌倒或是東風牌倒，對其他玩家而言，3 條旁的牌和東風具有警示作用，其實我們真正要的是 14 萬。

❑ 摸到好牌，不急著安插至正確位置

　　例如，有一副牌如下：

　　摸到 8 萬需打出發，在打出發後不急著立刻將 8 萬插入，這樣可以降低其他玩家的戒心，增加胡牌機率。

　　因為如果立即插入 8 萬，其他玩家或更重要是你的上家會知道你進牌了，進而提高戒心。如果你真的想將 8 萬插入，可以等到沒人注意時再處理即可。

❑ 隨時移動暗牌

　　隨時移動手中暗牌位置，主要也是迷惑其他玩家，讓其他玩家不易知道你手中的牌。有一副牌局如下：

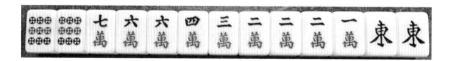

如果摸到東打出 1 萬，如下：

如果摸到 9 筒打出 6 萬，如下：

對其他玩家而言，當你打出手中的牌 1 萬和 6 萬相距這麼遠，依然是萬字牌，這時你的上家以及其他玩家對於打出萬字牌就會提高警覺。如果第一次摸到東風打出 1 萬時，可以適度移動牌如下：

當適度移動牌後，至少其他玩家就不太容易判斷你手中的牌是如何放置的了。

❑ 順子或刻子放側邊

筆者習慣，將已經組成順子或刻子的牌放在側邊。這樣再抽出要打的牌時，比較不易被看出手中到底有什麼牌。例如，有一副牌如下：

如果摸到 4 筒，打出 4 萬，由於是打側邊牌，比較容易被看出可能需要 25 萬。

實例 1：相同的牌，如果先前理牌如下：

當摸到 4 筒打出 4 萬時，比較不會被看出你所持有牌的目前狀況。

實例 2：相同的牌，如果先前理牌如下：

當摸到 4 筒打出 4 萬時，只是將 4 萬位置改成放 4 筒，其他玩家會以為摸到廢牌，比較不會被看出你所持有牌的目前狀況。

麻將技巧－拆搭與跑牌

4-1 相關名詞解說

❑ 海底

牌桌中央的棄牌區，有時也稱牌池。

底牌區

海底或牌池

❑ 底牌區

桌面上尚未被拿的牌。

❑ 生張

　　海底未現的牌，麻將通常打到中後局的時候，打生張要特別小心。
例如，下列是一個牌局的實況。為了解說，筆者將自己的牌攤開解說，
很明顯對海底的牌而言 14 條是生張，完全沒有出現，而筆者也是聽 14
條。

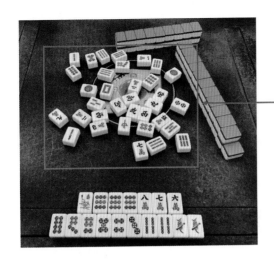

海底尚未
出現14條

☐　熟張

　　海底有出現的牌。麻將通常打到中後局的時候，打熟張是比較安全的。例如，下列是一個牌局的實況。若以下列而言，69 條或 25 條算是非常安全的熟張。通常熟張的牌比較安全，所以又稱安全張或安全牌。

69條或25條
出現多張

❑ 孤張

無法和其他手中的牌組成搭子的牌。例如,有一牌局如下:

5 條和 7 萬皆算是孤張。

❑ 靠張

摸一張牌後,可以和手上的另一張孤張牌,組成搭子。例如,有一牌局如下:

當摸到 34567 條,那麼與原先的 5 條就可成為搭子,這就稱為是靠張。

當摸到 56789 萬,那麼與原先的 7 萬就可成為搭子,這就稱為是靠張。

❏　絕張

　　牌桌上已經出現 3 張的牌 (包含我們手上的牌)，再度出現時，這個第 4 張牌稱絕張。若以下圖為例，由於 6 條已經出現 3 張牌了，所以如果 6 條再度出現時，這張牌 6 條就會被稱絕張。

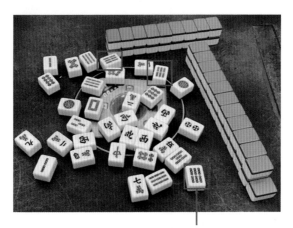

6條出現3張

❏　斷張

　　已經出現 4 張的牌 (包含我們手中的牌)。

❏　中張

　　在中間的牌，例如：3、4、5、6、7，以下是實例。

❑ 么九

例如：1、9，以下牌皆是么九牌。

❑ 站壁

也可稱邊張，例如，12 或 89 牌。

❑ 中對

例如：33、44、55、66、77，以下是實例。

❑　中坎

例如：35、46、57，以下是實例。

❑　中搭

例如：45、56，以下是實例。

❑　邊搭

例如：23、78，以下是實例。

❑　一進聽

只要有一張牌可和目前的牌組合，而達成聽牌狀況，稱一進聽。二
進聽、三進聽 … 等等意義可依此類推。

❏ 大肚牌

順子中間的牌有 2 張，通常將這種牌稱大肚牌。

❏ 螺絲

這是一種聽牌的型態，可以聽 3 張牌，通常指的是有一組刻子牌，另一張牌是刻子的相鄰牌，下列是 2 個實例。

上述牌聽 235 萬

上述牌聽 356 萬

❏ 小螺絲

這是一種聽牌的型態，可以聽 2 張牌，通常指的是有一組刻子牌，另一張牌是刻子的相隔 1 的牌，下列是 2 個實例。

上述牌聽 23 萬

上述牌聽 56 萬

❑　大螺絲

　　這是一種聽牌的型態，可以聽 4 或 5 張牌，通常指的是有一組刻子牌，其相鄰牌是 4 張順子牌，下列是 2 個實例。

上述牌聽 1346 萬

上述牌聽 12457 萬

4-2 牌局的時段

　　一副牌有 144 張，底牌區末端固定至少要留 16 張，另外有 8 張花牌，所以當開局拿完牌後，底牌區剩下約 56 張牌可拿，相當於每人約有 14 次摸牌機會。

　　144(總牌數) – 16(留底的牌) – 8(花牌) – 64(玩家所拿的牌) = 56

　　當然莊家開局後，可先拿 1 張牌，經過上述分析後，其實我們可以將牌局時段分成前、中、後局。若依數學分析，可以將牌局時段分成下列 3 時段：

❏　前局

每人拿前 5 張牌之內稱前局。

❏　中局

　　拿第 6-9 張牌之間可稱中局。在這個階段開始有玩家進入聽牌階段，或是也有人將前局結束至有人開始聽牌階段稱中局。

❏　後局

　　拿第 10-14 張牌之間或是有人開始聽牌至牌局結束階段稱為後局，當牌局進入有人聽牌後，所有打出的牌就需要更加謹慎了，因為，一不小心就會放炮，此局牌局隨時會結束。

4-3　搭子數量解說

　　每位玩家手中有 16 張，另外加上需摸一張牌，共 17 張牌，相當於要有 5 個搭子的順子或刻子，另外加上一組對子 (也稱將眼)，所以可以說一副牌所謂足夠的搭子數量是 6 搭。

4-4　捨牌與跑牌策略

　　捨牌目的有 2 個，一是捨棄多餘的牌，另一是跑牌。這樣可以在其他玩家進入聽牌階段時，你手中的危險牌已經跑光了。原則是搭子數量如果已經足夠時，只要感覺其他玩家尚未聽牌，越危險的牌越先跑。不要怕下家吃牌，在牌局中後局階段手中盡量留安全牌，這樣只要聽牌後，你也可以成為有競爭力的玩家。

　　接下來介紹的是基本觀念，打麻將最佳捨牌或跑牌策略是跟著下家打，但是當無法跟著下家打時，本階段所提到的觀念就很有用了。

❑　147 (萬、條或筒)

　　在牌局前局階段，即使搭子數量不夠時的階段，也可以先捨棄 1(萬、條或筒)。因為，如果摸到 23456789 萬，其實 1 萬也會是多餘的。同時，如果還想玩此牌局，1 萬很容易成為炮張 (或稱槍牌)，所以先拋棄。

　　註：當然今天如果手氣背，很可能打了 1 萬，立刻摸 1 萬，不過這是特例，本書只是依機率講解原則。

此外，在牌局前局階段，如果搭子數量已經夠了，則建議捨牌次序是 471 萬。因為，如果下家有 23 萬搭子和 56 萬搭子，可以吃 147 萬時，下家須作抉擇是用 56 萬吃 4 萬或 23 萬吃 4 萬，下家有可能只吃到 1 張牌。但是如果我們是依照 147 萬順序或 741 萬順序，則下家一定可以吃到 2 副牌。

至於捨棄牌的順序是 471 萬，重要觀念是先跑危險的牌，這樣當牌局進入後局時，你的危險牌已經拋棄光了。

□　369 (萬、條或筒)

在牌局前局階段，即使搭子數量不夠時的階段，也可以先捨棄 9(萬、條或筒)。因為，如果摸到 12345678 萬，其實 9 萬也會是多餘的。同時，如果還想玩此牌局，9 萬很容易成為炮張 (或稱槍牌)，所以先拋棄。

註：當然今天如果手氣背，很可能打了 9 萬，立刻摸 9 萬，不過這是特例，本書只是依機率講解原則。

 或

在牌局前局階段，如果搭子數量已經夠了，則建議捨牌次序是 639 萬。因為，如果下家有 45 萬搭子和 78 萬搭子，可以吃 369 萬時，下家須作抉擇是用 45 萬吃 6 萬或 78 萬吃 6 萬，下家有可能只吃到 1 張牌。但是如果我們是依照 369 萬順序或 963 萬順序，則下家一定可以吃到 2 副牌。

至於捨棄牌的順序是 639 萬，重要觀念是先跑危險的牌，這樣當牌局進入後局時，你的危險牌已經拋棄光了。

❑ **258（萬條或筒）**

在牌局前局階段，如果這 3 張牌皆是孤張，同時 19 萬尚未被碰出來，或是必須打這 3 張的其中 1 張時，建議先打 5 萬。

 或

其實，這也是為了讓下家如果有 34 萬或 67 萬時，也須作抉擇如何吃牌，也許就達成讓下家只吃到 1 張牌的目的。至於接下來是打 2 萬或 8 萬則視牌局的情況決定。

　　其實跑牌也建議是先打 5 萬。這樣即使有玩家已經聽 25 萬或 58 萬時，至少已經跑掉 1 張了，另外 1 張也許有機會摸到靠張就解除危機加入戰局了。

❑　**4221 (萬、條或筒)**

　　在牌局前局階段，如果搭子數量夠了，建議先打 4 萬，畢竟在牌局後局有玩家聽牌階段，1 萬相較 4 萬安全。當有人打 2 萬碰時，再打 1 萬安全多了。當然若是有人打 3 萬，就打 2 萬吧！

麻將前局階段留牌

　　在牌局後局階段，有玩家可能聽牌了，如果搭子數量夠了，建議先打 1 萬，畢竟在牌局後局有人聽牌階段，1 萬相較 4 萬安全。等到有人打 2 萬再打 4 萬吧！當然若是有人打 3 萬，就打 2 萬吧！

麻將後局階段留牌

❏　**6889 (萬、條或筒)**

　　在牌局前局階段，如果搭子數量夠了，建議先打 6 萬，畢竟在牌局後局有玩家聽牌階段，9 萬相較 6 萬安全。當有人打 8 萬碰時，再打 9 萬安全多了。當然若是有人打 7 萬，就打 8 萬吧！

麻將前局階段留牌

　　在牌局後局階段，有玩家可能聽牌了，如果搭子數量夠了，建議先打 9 萬，畢竟在牌局後局有人聽牌階段，9 萬相較 6 萬安全。等到有人打 8 萬再打 6 萬吧！當然若是有人打 7 萬，就打 8 萬吧！

麻將後局階段留牌

❏　**124 (萬、條或筒)**

有時會碰上下列的牌，是一進聽狀態，需拋棄一張牌。

如何抉擇拋棄哪一張牌呢？為了簡化狀況，讀者可先不考慮，哪一張牌比較安全。

很明顯，有 4 個選擇，打 5 條 (孤張)、8 萬 (孤張)、4 萬或 1 萬，這時要考慮的是，打一張後，我們摸下張牌時，還有多少可能是可以進入聽牌狀態？

★　打 5 條，下回只要摸到 8 萬、4 萬或 1 萬，可以聽牌。

★　打 8 萬，下回只要摸到 5 條、4 萬或 1 萬，可以聽牌。

★　打 4 萬，下回只要摸到 5 條、8 萬，可以聽牌。

★　打 1 萬，下回只要摸到 5 條、8 萬，可以聽牌。

不論選打什麼牌，下回摸到 3 萬皆可以聽牌。

由上述說明，可以判斷，選擇打 5 條或 8 萬，留下 124 萬是較佳。

★　打 5 條，下回摸到 6789 萬，可以有另一搭形成。

★　打 8 萬，下回摸到 34567 條，可以有另一搭形成。

由機率原則,應該打掉 8 萬。所以最後的牌應如下所示:

在上述牌中,只要摸上 134 萬或 5 條,就可以聽牌了。這種留牌方式,若是摸到 3 萬,瞬間我們又成一條活龍,成為很有競爭力的玩家。

以上觀念可以應用在類似的牌型,例如,689/245/457/ … 等,或是更進一步 124567/345689 組合的牌。

最後再複習一次,在打牌時,如果手中的牌缺對子 (或稱將眼),筆者通常不會隨意拋棄上述組合的牌。但是,如果筆者手中的牌已經有對子,那麼 1 萬便會是多餘的牌,通常在牌局前期就拋棄了。

相同道理可以應用在其他類似的組合,如果已有對子,牌搭數量也夠,在牌局前局階段,多餘的牌應該儘早捨去。

請快速拋棄 2 萬

請快速拋棄 3 萬

請快速拋棄 4 萬

請快速拋棄 5 萬

請快速拋棄 5 萬

上述拋棄原則是較危險的先拋棄。

❏ **1357 (萬、條或筒)**

打牌時常看到這類組合，搭子數量已經夠了，手中卻有一搭是 4 張牌的牌型。

碰到上述組合，很明顯面臨抉擇，打 1 萬或 7 萬，打 1 萬下家較不容易吃到牌，打 7 萬下家容易吃到而且很補。可以分成下列狀況作抉擇：

- ★ 情況 1：下家已經很旺，不想讓下家吃牌，打 1 萬。
- ★ 情況 2：不理會下家，自己比較容易進牌，打 7 萬。

筆者碰到上述狀況，在牌局前局會打 7 萬，因為比較容易吃到 2 萬，感覺牌局進入中後局 7 萬比較危險，則打 1 萬。

❏ **3579 (萬、條或筒)**

這個牌局考慮方式和 1357 類似。

碰到上述組合，很明顯面臨抉擇，打 3 萬或 9 萬，打 9 萬下家較不容易吃到牌，打 3 萬下家容易吃到而且很補。可以分成下列狀況作抉擇：

- ★ 情況 1：下家已經很旺，不想讓下家吃牌，打 9 萬。
- ★ 情況 2：不理會下家，自己比較容易進牌，打 3 萬。

筆者碰到上述狀況，在牌局前局會打 3 萬，因為比較容易吃到 8 萬，感覺牌局進入中後局 3 萬比較危險，則打 9 萬。

❑ 1246 (萬、條或筒)

打牌久了，常會看到下列牌型：

如果搭子數量夠，上述牌只要組 1 搭即可，筆者通常會很快將 1 萬拋棄，當然如果搭子數量不夠，則留著，也許有機會吃到 35 萬，組成 2 搭。

❑ 4689 (萬、條或筒)

打牌久了，常會看到下列牌型 (與 1246 牌型類似)：

如果搭子數量夠，上述牌只要組 1 搭即可，筆者通常會很快將 9 萬拋棄，當然如果搭子數量不夠，則留著，也許有機會吃到 57 萬，組成 2 搭。

□ **1346（萬、條或筒）**

　　這也是很常看到的牌型，拿這類牌的最大技巧是要跑於無形，不讓上家看出來，這樣才容易進牌。

　　如果搭子數量夠，上述牌只要組 1 搭即可，筆者通常會很快將比較危險的 6 萬先拋棄，將接著摸的牌與手中的 1 萬以及其他廢牌相互交叉掩護，再適時打出 1 萬。當然如果搭子數量不夠，則留著，也許有機會吃到 25 萬，組成 2 搭。

□ **2457（萬、條或筒）**

　　這也是很常看到的牌型，拿這類牌的最大技巧是要跑於無形，不讓上家看出來，這樣才容易進牌。

　　如果搭子數量夠，上述牌只要組 1 搭即可，筆者通常會很快將比較危險的 7 萬先拋棄，將接著摸的牌與手中的 2 萬以及其他廢牌相互交叉掩護，再適時打出 2 萬。當然如果搭子數量不夠，則留著，也許有機會吃到 36 萬，組成 2 搭。

❑ **3568 (萬、條或筒)**

這也是很常看到的牌型，拿這類牌的最大技巧是要跑於無形，不讓上家看出來，這樣才容易進牌。

如果搭子數量夠，上述牌只要組 1 搭即可，筆者通常會很快將比較危險的 3 萬先拋棄，將接著摸的牌與手中的 8 萬以及其他廢牌相互交叉掩護，再適時打出 8 萬。當然如果搭子數量不夠，則留著，也許有機會吃到 47 萬，組成 2 搭。

❑ **4679 (萬、條或筒)**

這也是很常看到的牌型，拿這類牌的最大技巧是要跑於無形，不讓上家看出來，這樣才容易進牌。

如果搭子數量夠，上述牌只要組 1 搭即可，筆者通常會很快將比較危險的 4 萬先拋棄，將接著摸的牌與手中的 9 萬以及其他廢牌相互交叉掩護，再適時打出 9 萬。當然如果搭子數量不夠，則留著，也許有機會吃到 58 萬，組成 2 搭。

❑　**1245 (萬、條或筒)**

這也是很常看到的牌型，拿這類牌的最大技巧是要跑於無形，不讓上家看出來，這樣才容易進牌。

如果搭子數量夠，上述牌只要組 1 搭即可，筆者通常會很快將比較危險的 2 萬先拋棄，將接著摸的牌與手中的 1 萬以及其他廢牌相互交叉掩護，再適時打出 1 萬。當然如果搭子數量不夠，則留著，也許有機會吃到 36 萬，組成 2 搭。

有的玩家常看到下家打 12 萬，以為下家不要 36 萬，這樣就掉入陷阱了。

❑　**5689 (萬、條或筒)**

這也是很常看到的牌型，拿這類牌的最大技巧是要跑於無形，不讓上家看出來，這樣才容易進牌。

如果搭子數量夠，上述牌只要組 1 搭即可，筆者通常會很快將比較危險的 8 萬先拋棄，將接著摸的牌與手中的 9 萬以及其他廢牌相互交叉掩護，再適時打出 9 萬。當然如果搭子數量不夠，則留著，也許有機會吃到 47 萬，組成 2 搭。

有的玩家常看到下家打 89 萬，以為下家不要 47 萬，這樣就掉入陷阱了。

❑ 順子與大肚牌

常看到順子與大肚牌，如果搭子數量仍不夠，建議可以保留不要輕易拋棄，因為這類牌比較容易進張形成搭子。例如，目前處於一進聽狀況，情況如下：

雖然下一次摸牌時，也很有可能摸到 34567 筒然後聽牌，但是考量上家若是打 3568 條或 23456 萬可以吃牌同時聽牌，這種牌型應該拋棄 5 筒。

4-5 拆搭與棄牌策略

❑ 搭子數量不足

先打字牌，再打么九牌。其順序可以如下 (由上往下)：

當然原則上是跟著下家打，避免下家吃牌為優先，打完上述牌，接著靠中間打。

❑ 搭子數量已夠，拆搭原則

搭子太多了，如果是牌局中前局，感覺沒人聽牌狀況，拆搭順序如下：

坎張：

中對：

中坎：

中搭：

❏ 斷牌旁的搭子與正常搭子

　　這個搭子類型其實也常常困擾筆者，有一副牌如下：

　　目前是打出一張牌後進入一進聽狀況，如果拆 46 條，很明顯下家容易吃到牌，拆 12 萬，下家比較不容易吃到牌。碰到這類狀況，如果在牌局前局時，建議拆 46 條，因為由於 4 萬幾乎斷了，對拿 3 萬的玩家而言比較容易打出此張牌。同時如果吃到 69 萬，碰了北風也很容易將聽牌轉成聽小螺絲。

但是如果是在牌局中後局時,為了安全,建議拆 12 萬。

❏ 是否先跑牌

又是一個困難的決定,有一副牌如下:

依據正規打法,打西風,非常簡單。但是我們可能碰上當牌局進入中後段後,開始其他玩家進入一進聽或已經聽牌了,這時 36 萬就開始變得有危險了。

碰上這個狀況筆者的抉擇是,如果在牌局初期大家在拋棄么九和字牌時,筆者也會拋棄西風,但是只要一看到有其他玩家已經拋棄中張牌 (34567) 時,筆者會選擇先打 6 萬。

❏ 手中有刻子先拋棄對應牌

所謂對應牌是 147/258/369。當有 3 張 4 萬時,進入牌局中後段後,17 萬就變得相對危險了,所以只要搭子數量夠了,筆者會先拋棄 71 萬。

同樣道理可以應用在有 1 或 7 萬刻子時,只要搭子數量夠了,筆者會先拋棄 4 萬。

當有 3 張 5 萬時，進入牌局中後段後，28 萬就變得相對危險了，所以只要搭子數量夠了，筆者會先拋棄 28 萬。

同樣道理可以應用在有 2 或 8 萬刻子時，只要搭子數量夠了，筆者會先拋棄 5 萬。

當有 3 張 6 萬時，進入牌局中後段後，39 萬就變得相對危險了，所以只要搭子數量夠了，筆者會先拋棄 39 萬。

同樣道理可以應用在有 9 或 3 萬刻子時，只要搭子數量夠了，筆者會先拋棄 6 萬。

4-6 新手常犯的毛病

❏ **12 與 7/3 與 89 牌**

坎張 (12/89) 雖然不是好的搭子，但是終究是一個搭子，常看到有些新手的牌如下：

也許是怕下家吃牌，或是嫌搭子不好，結果不捨得打 7 萬 (或 3 萬)，而去拆 12 萬 (或 89 萬)。其實，12 萬 (或 89 萬) 雖然搭子是不好，可是只要有摸到 12 萬 (或 89 萬)，也很容易轉牌。而留 3 萬 (或 7 萬)，必須還需要進 2 張牌才可成順子或刻子，機會更小。

❏ **134556/344568**

這類牌型如下：

這類牌需要 247 萬，即可成為 2 個順子，新手往往覺得 47 萬機會大，先拋棄 1 萬，其實，如果手中仍有廢牌可打，建議先不要拋棄 1 萬，等到確實摸到或吃到 47 萬，再做拋棄動作。畢竟以 247 萬 3 張牌而言，仍有 33.3% 機會摸到或吃到 2 萬。

下列是同樣牌型的實例。

　　上述牌需要 257 萬即可成為 2 個順子,建議先不要拋棄 8 萬,等到確實摸到或吃到 25 萬,再做拋棄動作。畢竟以 257 萬 3 張牌而言,仍有 33.3% 機會摸到或吃到 7 萬。

麻將技巧 – 扣牌策略

麻將的迷人就在於，拿到好牌可以進攻，拿到爛牌可以防守。但是應該如何防守呢？建議可以用同理心，推測其他玩家的牌面以及所需的牌。

接著讀者可能會問，如何得知其他玩家的牌很好呢？通常在牌局前局階段，有玩家打出非字牌以及非么九牌，那麼就要提高警覺了。另外，當其他玩家打出數字牌(萬、條或筒)時，整個可能情況，本章也將作解說。

5-1 扣么九與字牌

麻將其實是一個機率遊戲,筆者所介紹的是機率的通則,偶爾牌局恰好有機率甚低的情況出現,請讀者視為是偶發狀況。

❑ 扣字牌

對一般玩家而言,手中有字牌,如果沒有組成對子,那麼在這局中,這就是一張廢牌,理論上會先打出來。

但是在前局過程結束時,某些字牌尚未出現,表示可能有人有字的一對,所以如果自己手中牌仍屬於一副爛牌,可以先扣住,暫時不用打出來。

❑ 扣么九牌

當發現有玩家,牌局一開始就打出46牌,接著再打出其他的廢牌,那麼就應該有所警覺,這個玩家牌應該不錯,同時有可能是打4吊1或打6吊9了。

但是在前局過程結束時,如果自己手中仍屬於一副爛牌,可以先扣住19牌,暫時不用打出來。

5-2 牌局前局階段推測玩家所要的牌

❑ 打 1 (萬、條或筒) 留意 25 (萬、條或筒)

當你有了 134 萬牌，對你而言，1 萬就是廢牌，以同理心看，所以下家或其他玩家打 1 萬時，就必須留意 25 萬。

❑ 打 2 (萬、條或筒) 留意 36 (萬、條或筒)

當你有了 245 萬牌，對你而言，2 萬就是廢牌，以同理心看，所以下家或其他玩家打 2 萬時，就必須留意 36 萬。

❑ 打 3 (萬、條或筒) 留意 47 (萬、條或筒)

當你有了 356 萬牌，對你而言，3 萬就是廢牌，以同理心看，所以下家或其他玩家打 3 萬時，就必須留意 47 萬。

❑ 打 4 (萬、條或筒) 留意 58 (萬、條或筒)

當你有了 467 萬牌，對你而言，4 萬就是廢牌，以同理心看，所以下家或其他玩家打 4 萬時，就必須留意 58 萬。

❑ 打 5 (萬、條或筒) 留意 1469 (萬、條或筒)

當你有了 578 或 235 萬牌，對你而言，5 萬就是廢牌，以同理心看，所以下家或其他玩家打 5 萬時，就必須留意 1469 萬。

❑ 打 6 (萬、條或筒) 留意 25 (萬、條或筒)

當你有了 346 萬牌，對你而言，6 萬就是廢牌，以同理心看，所以下家或其他玩家打 6 萬時，就必須留意 25 萬。

❏ 打 7 (萬、條或筒) 留意 36 (萬、條或筒)

當你有了 457 萬牌，對你而言，7 萬就是廢牌，以同理心看，所以下家或其他玩家打 7 萬時，就必須留意 36 萬。

❏ 打 8 (萬、條或筒) 留意 47 (萬、條或筒)

當你有了 568 萬牌，對你而言，8 萬就是廢牌，以同理心看，所以下家或其他玩家打 8 萬時，就必須留意 47 萬。

❏ 打 9 (萬、條或筒) 留意 58 (萬、條或筒)

當你有了 679 萬牌，對你而言，9 萬就是廢牌，以同理心看，所以下家或其他玩家打 9 萬時，就必須留意 58 萬。

□ 打 16 (萬、條或筒) 留意 25 (萬、條或筒)

當你有了 1346 萬牌，對你而言，16 萬就是廢牌，以同理心看，所以下家或其他玩家打 16 萬時，就必須留意 25 萬。

□ 打 27 (萬、條或筒) 留意 36 (萬、條或筒)

當你有了 2457 萬牌，對你而言，27 萬就是廢牌，以同理心看，所以下家或其他玩家打 27 萬時，就必須留意 36 萬。

□ 打 38 (萬、條或筒) 留意 47 (萬、條或筒)

當你有了 3568 萬牌，對你而言，38 萬就是廢牌，以同理心看，所以下家或其他玩家打 38 萬時，就必須留意 47 萬。

□ 打 49 (萬、條或筒) 留意 58 (萬、條或筒)

當你有了 4679 萬牌，對你而言，49 萬就是廢牌，以同理心看，所以下家或其他玩家打 49 萬時，就必須留意 58 萬。

5-3 吊牌需留意狀況

□ 打 5 (萬、條或筒) 吊 28 (萬、條或筒)

當你有了 135/225/579/588 萬牌，對你而言，打 5 萬比較容易吊到 28 萬，以同理心看，所以下家或其他玩家打 5 萬時，也就必須留意 28 萬。特別是如果下家先打 5 萬，然後再打無用的字牌。

讀者可能會疑惑，當其他玩家打 5 萬時，先前介紹要留意 14 萬，現在介紹要留意 28 萬。若是其他玩家手中是 455 萬，那我打 36 萬，哇！一槍斃命。沒有一張牌是安全的，其實書中只能介紹通則，另一個重點是當時牌面狀況或是目前是處在開局、中局或後局，也是讀者要注意的情況。那就打別類型的安全牌吧！

如果要防 2(8) 萬中槍，可參考下列原則：

❶ 13(79) 萬是否出現多張？如果是則表示比較安全不會是中洞。

❷ 2(8) 萬是否出現過？如果是表示比較安全，對子可能性較低。

❑ 打 4 (萬、條或筒) 吊 17 (萬、條或筒)

當你有了 114/468/489/477 萬牌，對你而言，打 4 萬比較容易吊到 17 萬，以同理心看，所以下家或其他玩家打 4 萬時，也就必須留意 17 萬。特別是如果下家先打 4 萬，然後再打無用的字牌。

如果要防 7(1) 萬中槍，可參考下列原則：

❶ 68 或 89 萬是否出現多張？如果是則表示比較安全不會是中洞或站壁。

❷ 7(1) 萬是否出現過？如果是表示比較安全，對子可能性較低。

❑ 打 6 (萬、條或筒) 吊 39 (萬、條或筒)

當你有了 126/336/246/699 萬牌，對你而言，打 6 萬比較容易吊到 39 萬，以同理心看，所以下家或其他玩家打 6 萬時，也就必須留意 39 萬。特別是如果下家先打 6 萬，然後再打無用的字牌。

如果要防 3(9) 萬中槍，可參考下列原則：

❶ 12 或 24 萬是否出現多張？如果是則表示比較安全不會是中洞或站壁。

❷ 3(9) 萬是否出現過？如果是表示比較安全，對子可能性較低。

5-4 小心回馬槍

　　這是特別在牌局中後局後要留意的，回馬槍的產生原因皆是因為抉擇錯誤，聽回所打過的牌，接下來將會分析各種狀況。

　　回馬槍最大的特色是，打 2 張相同類型的牌時，彼此相差 4。

☐ **135 回馬槍：打 15 要 14，打 51 要 25**

實例 1：有一副牌如下：

　　先打 1 萬聽 4 萬，結果摸到 2 萬，如下所示：

　　接著打 5 萬聽 14 萬，所以其他玩家若是跟著打 1 萬，就中槍了。結論是如果玩家打 1 萬再打 5 萬，就要留意 14 萬。

實例 2：有一副牌如下：

先打 5 萬聽 2 萬，結果摸到 4 萬，如下所示：

接著打 1 萬聽 25 萬，所以其他玩家若是跟著打 5 萬，就中槍了。結論是如果玩家打 5 萬再打 1 萬，就要留意 25 萬。

❑ **246 回馬槍：打 26 要 25，打 62 要 36**

實例 3：有一副牌如下：

先打 2 萬聽 5 萬，結果摸到 3 萬，如下所示：

接著打 6 萬聽 25 萬，所以其他玩家若是跟著打 2 萬，就中槍了。結論是如果玩家打 2 萬再打 6 萬，就要留意 25 萬。

實例 4：有一副牌如下：

先打 6 萬聽 3 萬，結果摸到 5 萬，如下所示：

接著打 2 萬聽 36 萬，所以其他玩家若是跟著打 6 萬，就中槍了。結論是如果玩家打 6 萬再打 2 萬，就要留意 36 萬。

❑　**357 回馬槍：打 37 要 36，打 73 要 47**

實例 5：有一副牌如下：

先打 3 萬聽 6 萬，結果摸到 4 萬，如下所示：

接著打 7 萬聽 36 萬，所以其他玩家若是跟著打 3 萬，就中槍了。結論是如果玩家打 3 萬再打 7 萬，就要留意 36 萬。

實例 6：有一副牌如下：

先打 7 萬聽 4 萬，結果摸到 6 萬，如下所示：

接著打 3 萬聽 47 萬，所以其他玩家若是跟著打 7 萬，就中槍了。結論是如果玩家打 7 萬再打 3 萬，就要留意 47 萬。

❑ **468 回馬槍：打 48 要 47，打 84 要 58**

實例 7：有一副牌如下：

先打 4 萬聽 7 萬，結果摸到 5 萬，如下所示：

接著打 8 萬聽 47 萬，所以其他玩家若是跟著打 4 萬，就中槍了。結論是如果玩家打 4 萬再打 8 萬，就要留意 47 萬。

實例 8：有一副牌如下：

先打 8 萬聽 5 萬，結果摸到 7 萬，如下所示：

接著打 4 萬聽 58 萬，所以其他玩家若是跟著打 8 萬，就中槍了。結論是如果玩家打 8 萬再打 4 萬，就要留意 58 萬。

❑　**579 回馬槍：打 59 要 58，打 95 要 69**

實例 9：有一副牌如下：

先打 5 萬聽 8 萬，結果摸到 6 萬，如下所示：

接著打 9 萬聽 58 萬，所以其他玩家若是跟著打 5 萬，就中槍了。結論是如果玩家打 5 萬再打 9 萬，就要留意 58 萬。

實例 10：有一副牌如下：

先打 9 萬聽 6 萬，結果摸到 8 萬，如下所示：

接著打 5 萬聽 69 萬，所以其他玩家若是跟著打 9 萬，就中槍了。結論是如果玩家打 9 萬再打 5 萬，就要留意 69 萬。

5-5 守牌策略

在牌局的前局階段，只見下家一下子就打出中張牌 (34567)，應如何守牌呢？

❏ 留意回馬槍

可參考先前說明。

❏ 留意下家的牌型

下家打 16 留意 25。

下家打 27 留意 36。

下家打 38 留意 47。

下家打 49 留意 58。

❑ 牌局前段局

① 跟打相同屬性 (萬、條或筒) 或已出現字牌，如果沒牌打了，感覺下家尚未聽牌，再參考下列打法。

② 下家打 3，我們可打 123。

③ 下家打 4，我們可打 1234。

④ 下家打 5，我們可打 2378。

⑤ 下家打 6，我們可打 6789。

⑥ 下家打 7，我們可打 789。

讀者可能會問，下家是 125 萬打 5 萬，那我們打 3 萬，不是正中下懷，筆者只能說機率如此，只能說這局是他的局。

❑ 牌局中後局

① 打已出現的字牌。

② 跟上下家和對家打。

③ 完全避開其他玩家中段後所打相同屬性牌的附近牌。

5-6　碰牌策略

打麻將有時候，碰牌也是一種扣牌策略，簡單說這個精神就是把牌打斷，延緩玩家的進牌進度，例如，有一副牌如下：

假設目前你搭子數量不到 6 搭，當你對家打 8 萬，你的上家想吃牌時，建議將 8 萬碰掉，打 7 筒。筆者曾經嫌棄碰了之後的 579 萬不好，所以不碰，最後也打出 8 萬，接著下家吃 8 萬，結局就是瞬間增加了 2 個競爭對手。

5-7　3 家不要 1 家要

對家打非字牌 (萬、筒、條)，如果上家不吃，而這張牌我們也是無用之牌，這時就符合 3 家不要 1 家要的原則，也就是很可能是下家要的牌，最好的方法是扣住此牌，直到沒有其他牌可以打時，再出此牌。

5-8　結論

如果你手中的牌也很好，那麼只要了解上述原則，延後下家進牌進度即可。終究自己儘快完成聽牌與胡牌更重要。

麻將技巧－聽牌策略

再度強調麻將打的是機率，所有玩家拿到好牌的機會是相等的，拿到好牌不用動腦，這真是靠運氣。打麻將時，有時運氣很好，不用抉擇，非常好打，這是每個人都期待的，隨便打，就可獲得下列聽牌情況，不用動腦。

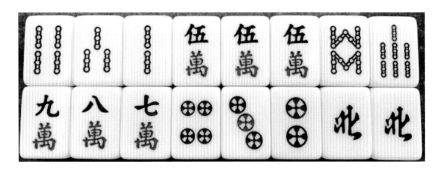

或是牌局開始不久，立刻聽大螺絲。

記住，老天是公平的，不會天天如此。

其實以機率而言，每人運氣相同，比的就是牌局在需要抉擇時，你的選擇是否符合邏輯。最後長時間打下來，我們可以發現，其實麻將輸贏的關鍵就在於拿到須抉擇的牌時，我們是否可正確的抉擇，增加勝率。

當然接下來的敘述是原則，在實際應用中，我們也須考慮牌局狀況。下列所述大都是基本觀念，在下一章筆者會介紹縱觀全局技巧，在聽牌時會有不一樣的考量。

6-1 聽牌與捨牌策略

請留意,本節敘述的是基本觀念,單純以機率作為考量,真正牌桌實戰上,由各家所打出牌可以判斷哪些安全或是機會更多,筆者無法在書中敘述。

❑ **344 (萬、條或筒)**

首先介紹容易抉擇的牌型。

如果沒有其他特別考量,當然是拋棄 4 萬聽 25 萬。

❑ **778 (萬、條或筒)**

這也是容易抉擇的牌型。

如果沒有其他特別考量,當然是拋棄 7 萬聽 69 萬。

❏ **133 (萬、條或筒)**

這類的牌型就需要有一些考量了。

　如果是牌局在中局以前，感覺 3 萬是安全的，建議打 3 萬聽 2 萬中洞，原因是，當有 2 張 3 萬時，拿到 12 萬的玩家比較無法形成搭子，因此比較容易拋出。進入牌局後局有其他玩家已經聽牌了，建議打 1 萬聽對子比較安全。

❏ **779 (萬、條或筒)**

這個牌型類似 133。

　如果是牌局在中局以前，感覺 7 萬是安全的，建議打 7 萬聽 8 萬中洞，原因是，當有 2 張 7 萬時，拿到 89 萬的玩家比較無法形成搭子，因此比較容易拋出。進入牌局後局有其他玩家已經聽牌了，建議打 9 萬聽對子比較安全。

❏ **244 (萬、條或筒)**

這個牌型也算是類似 133。

如果是牌局在中局以前，感覺 4 萬是安全的，建議打 4 萬聽 3 萬中洞，原因是，當有 2 張 4 萬時，拿到 23 萬的玩家比較無法形成搭子，因此比較容易拋出。進入牌局後局有其他玩家已經聽牌了，建議打 2 萬聽對子，因為相較 4 萬，2 萬比較安全。

❏ **668 (萬、條或筒)**

這個牌型也算是類似 244。

如果是牌局在中局以前，感覺 6 萬是安全的，建議打 6 萬聽 7 萬中洞，原因是，當有 2 張 6 萬時，拿到 78 萬的玩家比較無法形成搭子，因此比較容易拋出。進入牌局後局有其他玩家已經聽牌了，建議打 8 萬聽對子，因為相較 6 萬，8 萬比較安全。

☐ **135 (萬、條或筒)**

這是典型的吊牌打法。

如果是在牌局中局以前，感覺 5 萬是安全的，建議打 5 萬吊聽 2 萬中洞。進入牌局後局有其他玩家已經聽牌了，建議打 1 萬聽 4 萬，因為相較 5 萬，1 萬比較安全。

☐ **579 (萬、條或筒)**

這是典型的吊牌打法。

如果是在牌局中局以前，感覺 5 萬是安全的，建議打 5 萬吊聽 8 萬中洞。進入牌局後局有其他玩家已經聽牌了，建議打 9 萬聽 6 萬，因為相較 5 萬，9 萬比較安全。

❑ **246 (萬、條或筒)**

這是典型的吊牌打法。

　　如果是在牌局中局以前，感覺 6 萬是安全的，建議打 6 萬吊聽 3 萬中洞。進入牌局後局有其他玩家已經聽牌了，建議打 2 萬聽 5 萬，因為相較 6 萬，2 萬比較安全。

❑ **468 (萬、條或筒)**

這是典型的吊牌打法。

　　如果是在牌局中局以前，感覺 4 萬是安全的，建議打 4 萬吊聽 7 萬中洞。進入牌局後局有其他玩家已經聽牌了，建議打 8 萬聽 5 萬，因為相較 4 萬，8 萬比較安全。

6-2 聽小螺絲

　　打麻將過程常常可以看到小螺絲需要抉擇的情況，基本觀念是，看目前所處牌局狀況，下列將一一解說。

❏ **13335 (萬、條或筒)**

　　這個牌可以打 1 萬聽小螺絲 3335，或打 5 萬聽小螺絲 1333 萬，如果是在牌局中局以前，感覺 5 萬是安全的，建議打 5 萬聽 12 萬，因為 3 萬幾乎斷了，比較容易胡牌。進入牌局後局有其他玩家已經聽牌了，建議打 1 萬聽 45 萬，因為相較 5 萬，1 萬比較安全。

　　牌局中局以前，筆者將打 5 萬聽 12 萬，結果如下：

❑ **24446 (萬、條或筒)**

　　這個牌可以打 2 萬聽小螺絲 4446，或打 6 萬聽小螺絲 2444 萬，如果是在牌局中局以前，感覺 6 萬是安全的，建議打 6 萬聽 23 萬，因為 4 萬幾乎斷了，比較容易胡牌。進入牌局後局有其他玩家已經聽牌了，建議打 2 萬聽 56 萬，因為相較 6 萬，2 萬比較安全。

　　牌局中局以前，筆者將打 6 萬聽 23 萬，結果如下：

❑ **46668 (萬、條或筒)**

　　這個牌可以打 4 萬聽小螺絲 6668，或打 8 萬聽小螺絲 4666 萬，如果是在牌局中局以前，感覺 4 萬是安全的，建議打 4 萬聽 78 萬，因為 6 萬幾乎斷了，比較容易胡牌。進入牌局後局有其他玩家已經聽牌了，建議打 8 萬聽 45 萬，因為相較 4 萬，8 萬比較安全。

牌局中局以前，筆者將打 4 萬聽 78 萬，結果如下：

❏ **57779 (萬、條或筒)**

這個牌可以打 5 萬聽小螺絲 7779，或打 9 萬聽小螺絲 5777 萬，如果是在牌局中局以前，感覺 5 萬是安全的，建議打 5 萬聽 89 萬，因為 7 萬幾乎斷了，比較容易胡牌。進入牌局後局有其他玩家已經聽牌了，建議打 9 萬聽 56 萬，因為相較 5 萬，9 萬比較安全。

牌局中局以前，筆者將打 5 萬聽 89 萬，結果如下：

6-3 聽單吊

一般聽單吊牌，主要理由有 4 個：

① 避開危險。

② 是增加胡牌機會。

③ 讓其他玩家毫無戒心。

④ 增加胡大牌機會。

❑ 避開危險

為何可以避開危險呢？例如，有一副牌如下：

如果在牌局中後局後，摸到生張 3 萬，這時這張 3 萬就很危險了。

如果不是聽很好的牌，例如，聽 2 張牌以上，筆者建議扣住 3 萬改聽單吊 7 萬或 9 萬，然後未來再適度轉牌。

上述轉成聽單吊 9 萬。

□　增加胡牌機會

實例 1：轉成聽邊張情況增加胡牌機會。

　　在牌局前局就已經聽牌了，可是所聽的牌不是太好，如下所示：

　　上述牌聽的是 7 萬站壁，由於 7 萬是中張牌，很容易成為其他玩家的搭子，一般人不太會輕易打出這張牌，所以這時若有機會摸到 1 萬或是碰別的玩家打出的 1 萬，改成聽單吊 8 萬或 9 萬，也是不錯的抉擇，因為聽邊張一般玩家戒心較小。或是，未來再改聽別的牌，靈活性很大。

　　上述牌聽單吊 9 萬。

實例 2：轉成聽邊張情況增加胡牌機會。

　　假設有一副牌如下：

　　上述牌聽 8 萬中洞，假設海底已經出現 2-3 張 8 萬了，所以你的機會只剩下 1-2 張牌的機會，這時若有機會摸到 3 萬或是碰別的玩家打出的 3 萬，改成聽單吊 7 萬或 9 萬，也是不錯的抉擇，因為聽邊張一般玩家戒心較小。同時 8 萬幾乎斷了，一般玩家拿到 9 萬幾乎是廢牌，拿到時打出的戒心也較小。或是，未來再改聽別的牌，靈活性很大。

實例 3：轉成聽螺絲角，增加胡牌機會。

　　聽單吊可以增加胡牌機會，乍看之下機會不大，其實不然。因為每一副牌只有 4 張，扣掉手上這張單張，好像只剩下 3 張牌機會，可是聽單吊卻有下列好處：

　　例如，若以上述 3379 萬為例。

　　如果摸到 3 萬打出 7 萬聽 9 萬，如下：

其實在牌局中後局,單吊邊張牌,也很容易胡牌的,因為只要這不是生張,一般人拿到會視為安全牌比較容易打出。另外,如果這時摸到1245 萬,那情況也很好,這時便成聽螺絲角。

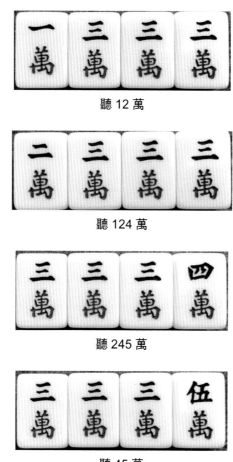

聽 12 萬

聽 124 萬

聽 245 萬

聽 45 萬

上述牌胡牌的機會更是增加許多。

實例 4：更多機會轉成聽螺絲角。

　　手中有多張坎牌，這時若是有機會更是應該轉聽單吊，未來再適時的轉成聽螺絲角。例如，有下列牌：

　　上述是聽 7 條，胡牌機會比較小，所以這時若有機會摸到 3 條 (或是碰別的玩家打出的 3 條)，改成聽單吊 8 條或 9 條，也是不錯的抉擇，因為聽邊張一般玩家戒心較小。或是，未來只要摸到 1245 條 (3 條有 3 張的情況)，4578 筒或 5689 萬，打出 8 條或 9 條就便成聽螺絲角了，靈活性很大，胡牌機會更是大大增加。下列是改成聽單吊 9 條的實例。

　　下列是其他更佳好的聽牌可能。

聽 124 條

聽 578 筒

聽 689 萬

實例 5：更多元的聽牌機會等著我們。

手中有多張連續的順牌，這時若是有機會也是可以轉聽單吊，未來再適時的轉成更多的機會組合。例如，有下列牌：

上述牌面是聽站壁 7 條，如果這時摸到 1 萬，原本平淡無奇的牌面就增加了無限的可能。首先可以拋棄 8 條單吊 9 條，如下所示：

聽 9 條單吊

如果這時摸到 9 萬，整個牌局幾乎是翻轉，成為牌桌上最有可能的贏家，如下所示。

聽 2369 萬

如果不是摸到 9 萬，而是摸到 2 萬，幾乎是錦上添花。

聽 235689 萬

如果在原本牌局中，如下所示：

若是碰 1 萬，則可以改成聽單吊 9 條 (或 8 條)，接著若是摸到 2 萬，可以打 9 條 (或 8 條) 改成聽 258 萬，也是很好的結果。

聽 258 萬

先前實例中，若是碰 1 萬，則可以改成聽單吊 9 條 (或 8 條)，接著若是摸到 9 萬，可以打 9 條 (或 8 條) 改成聽 369 萬，也是很好的結果。

聽 369 萬

❑ 可以讓其他玩家毫無戒心

例如,有下列牌,1189:

當牌局進入中後局時,一般玩家對於打中張牌 7 萬比較有戒心,因此如果摸到 1 萬,將上述牌轉成聽邊張,例如,聽 9 萬比較有機會。

如果此時摸到字牌,海底已經出現過這張字牌,這時改聽字牌,更是一絕。例如,摸到北風,海底已經出現北風一張,這時機會更佳。

其實即使海底已經出現過 2 張北風,聽北風雖然只剩下一張牌機會,但是幾乎是誰摸到誰打,胡牌機會也是很大。這時只要這張牌不要在最後 16 張的底牌區,而且比別的玩家所聽的牌先出現,胡牌機率幾乎是 100%。

❑ 增加胡大牌的機會

從聽一般的牌到轉成聽單吊，還有一個重要原因是，找機會可轉成聽大牌，例如，湊一色、碰碰胡、清一色或字一色。

實例 6：最常見的狀況，轉成聽湊一色。有一個牌局如下：

當摸到 1 萬，打出 8 條，結果如下：

現在是單吊 9 條，如果摸到 9 萬，打出 9 條，結果如下：

現在變成聽 2369 萬，同時是湊一色聽牌。

實例 7：另一常見的狀況，轉成聽碰碰胡同時湊一色。有一個牌局如下：

當摸到 7 萬，打出 8 條，結果如下：

現在是單吊 9 條，如果摸到南風，打出 9 條，結果如下：

現在只要摸到南風，就可以胡碰碰胡湊一色了。

在前述狀況如果不是摸到南風,而是摸到 6 萬,打出 9 條,則變化更大,如下所示:

在上述牌中,如果再摸 6 萬就是胡碰碰胡湊一色。如果是摸 4578 萬則是胡湊一色。

6-4　增加搭子數量處理技巧

搭子數量不夠時,手中如果有大肚牌與順子牌,應該盡量保留,因為這類的牌除了可以靠摸牌形成搭子外,更重要的是可以靠吃牌形成搭子。

實例 8:有一副牌如下:

假設現在摸到 1 筒,筆者建議是打出 7 筒,留下大肚牌 5667 萬和順子 5678 條,因為只要上家打出 45678 萬或是 4679 條,皆可吃牌成聽牌,孤張 7 筒是無法吃牌的。另外,當然也可以碰北風打 6 萬聽 58 條。

有時候順子旁間隔 1 的牌也不要輕易拋棄,因為也可以利用吃牌形成搭子。

實例 9：有一副牌如下：

　　假設現在摸到 1 筒，筆者建議是打出 8 筒，留下 1345 萬和 5679 條，因為只要上家打出 236 萬或是 478 條，皆可吃牌成聽牌，也就是說增加吃 3 張牌的聽牌機會，孤張 8 筒是無法吃牌的。這時讀者可能會問，那如果不是 8 筒，而是中張牌 (34567) 呢？坦白說，這時筆者會選擇留下中張牌，打 1 萬或 9 條，原因是中張牌有 5 張牌靠牌的機會。

麻將技巧 – 縱觀全局

下列是本章將會使用到的新名詞。

❑ 下車

已經放棄玩此局，盯著下家打，以打出流局為目標。

❑ 上車

已經放棄玩此局，盯著下家打，然後摸到幾張好牌後，又恢復正常打法，以胡牌為目標。

❑ 過水

當其他玩家打出牌時，可以胡牌，但是放棄胡牌。

7-1 如何判斷有玩家聽牌了

當有玩家聽牌了，我們出牌就須額外謹慎，所有出牌以安全第一為考量，但是如何判斷呢？一般有下列方法：

1. 摸牌姿勢不同。
2. 摸牌變得比平常稍慢。
3. 幾乎打出每張所摸的牌，甚至打出中張 (34567) 也不遲疑。
4. 與開局之初的表情不同。
5. 談笑風生，瞬間變得安靜。
6. 可以看出摸牌時有一些些緊張。

7-2 聽牌的障眼法

為了不讓其他玩家知道你聽牌，通常也可以使用障眼法。

❑ 障眼法 1

摸到已有的牌，將所摸的牌放在暗牌的右邊，打出已有的相同牌。例如有一副牌如下：

如果摸到 2 萬，可以將所摸的 2 萬放在暗牌右邊，然後打出左邊算來第 4 張 2 萬牌，如下所示：

但是要切記，如果所摸的牌是所聽牌附近的牌，建議不要換牌，直接打出，因為在牌局中後局階段，如果換牌時，其他玩家會對打出牌附近的牌有戒心。例如，相同牌的考量，如果摸到 8 條，建議直接打出，如果換牌會引來其他玩家對 679 條的戒心。

❏ 障眼法 2

另外，有的高手摸牌時，其實是想直接打出所摸的牌，但是故意用手指扣住一張暗牌，相當於這時手指頭扣住 2 張牌，然後打出所摸的牌，讓你以為是打出原有的暗牌。

在上圖中，筆者摸紅中，其實是要打紅中，但是故意用手摸自己的一張暗牌 7 筒，其實在手指間移動還是打出紅中。

❏ 障眼法 3

摸 4 打 1 或摸 6 打 9。例如，有一副牌如下：

如果摸到 4 萬，則打出 1 萬，如下所示：

7-3 麻將心法

❑ 3 家不要 1 家要

打麻將常會碰上，3 家不要 1 家要，例如，你的對家與上家一直打 14 萬，你手中也有 1 萬，對你而言也是廢牌，對這類的牌，很可能下家已經流口水了。由於這是安全的牌，所以可以暫緩打出，不要讓下家太早吃到這張牌。筆者的經驗如下：

筆者尚未聽牌，約仍有 7 張牌可摸，西風是安全張，這時對家打 8 萬，上家未吃，筆者已經確定 8 萬是安全的，那時總感覺西風可以稍後再打，既然 8 萬安全先打 8 萬，結果下家吃 8 萬，再接著下家就自摸了。

建議，對家、上家不要的牌，不代表下家也不要，而是極可能需要，可以先暫緩打出，特別是在中後局階段，太早讓下家進牌對我們而言就是威脅。

❑ 上碰下自摸

這是打麻將最常聽到的一句話，某一家碰時，由於增加他下家的摸牌機會，進而自摸。特別是如果感覺下家牌不錯，同時已經聽牌，能不碰就不要碰吧！

❑ 第一巡上家打的字牌不碰

第一巡時，上家打的字牌如果自己有 2 張，建議除非搭子數已夠了，否則不用碰，去摸牌增加進牌機會，出現過的字牌，通常拿到的玩家很容易會打出來，屆時再去碰吧！

❑ 喊碰不碰，想吃又放棄

這位玩家手中應有許多相鄰的牌，如果你是他的上家要特別小心。

❑ 字牌不出現原因

麻將只要打到中後局牌局，某些字牌尚未出現，許多情況是有人拿對子，如果搭子數量夠了，可以不急著打，否則只是成全擁有字牌對子的玩家帶來威脅。

❑ 留意玩家所說的話

打牌時難免有玩家會說話，請留意所說的話，通常玩家不會說一些無關於牌局的話。例如，玩家可能會說現在海底已經出現許多 78 萬了，其實這位玩家是聽 69 萬。因為每位玩家在聽某一花色序列牌時，在當局的牌面上他只會關心所聽的牌，不會無緣無故說另一花色序列牌的無關事情。

❑ 注意玩家的動作

有的玩家單吊紅中，海底已經有紅中了，這位玩家故意將海底的紅中放在明顯的位置，希望大家看到這個事實而對紅中失去戒心。

❑ 打麻將其實也是心理戰

可以花一些時間邊打牌邊聊天，但是應花更多精神在牌局上。

❑ 不輕易過水

打牌過水原因有許多，也許是在牌局前局階段，聽牌聽的很漂亮，上家打牌時因此過水，如果是基於這個原因，建議在中後局階段就不要過水了，因為這時其他玩家也紛紛進入聽牌階段了。

又或是感覺這位玩家 (或是大美女)，今天輸很多了，所以過水。筆者自覺武功高強，也會如此做，這也是筆者自己無法克服的缺點。

不論是哪一種原因，自己必須了解，過水事小，其實最怕的是接下來很旺的手氣開始轉背，所以是否過水需多加斟酌。

❑　手氣背的時候

這是每一個人皆會碰上，如果你沒有碰過，表示你打的時間或次數不夠，這時千萬要靜下心，不急躁，不急著打大牌翻身，先胡牌再說。也就是說，先扭轉形勢吧！

7-4　牌爛的打法

本書第9章，筆者以科學的方法分析了麻將開局牌面，所謂的牌爛，筆者使用了 3 種分析方法：

- ★　搭子計量法
- ★　簡易計量法
- ★　完整計量法

❑ 低於後面 25% 平均分數

只要自己牌面是在低於後面 25% 平均分數皆可稱牌爛，在只有第一沒有第二的麻將世界，如果所拿的牌真的不好，建議直接下車，放棄本局，相當於逼和此局期待下一局，打法如下：

★ 么九牌和字牌千萬別去碰牌，留當作牌局中後局的安全牌。

★ 有人要吃牌時，如果可以碰就碰，相當於不讓其他玩家吃牌。

★ 前局階段完全跟著下家打，請記住如果你的下家吃不到牌，那他也將無法打好牌給他的下家吃牌。

★ 中後局階段如果下家打出牌時，對家和上家沒有動牌，繼續跟下家打，如果對家和上家有換牌，打安全張，再繼續觀看整個牌局。

這種打法最怕的是意志不堅定，因為牌爛，但是讓你摸 14 張牌後，再爛的牌也能替換成好牌，所以很容易發生，摸了幾張站壁或中洞，就想上車，然後打出生張就放炮或是下家一吃牌就自摸了。

有的讀者可能會認為，他曾經拿一副很爛的牌最後自摸，筆者相信這段陳述，但是終究這是少數，請記住一個事實，麻將只要有人胡牌牌局就結束了，也許你沒下車同時最後的牌變得非常好，但是請記住，沒有人會理你，因為已經有人胡牌牌局結束了，大家已經開始準備下一局了。

❑ 低於後面 50% 平均分數但是高於後面 25%

請記住，這個牌其實也不好，初期可以跟著大家打字牌或么九牌，要是有牌可以吃也吃吧，但是只要在牌局前局階段有玩家打出中張牌 (34567)，那麼下車吧，因為差距太遠了。

7-5　牌中等打法

參考第 9 章筆者以科學的方法分析了麻將開局牌面，只要低於前 50% 平均分數但高於後 50% 平均分數可採用。

依照機率原則，大家的牌應該是在這個區間，這時比的是大家的手氣，與控制下家吃牌的能力，其他玩家的牌好不好判斷準則是，他們打出中張牌 (34567) 的時間點，如果這時自己牌也不差，有機會一搏，可參考下列準則：

★ 如果是下家先打出中張牌 (34567)，不急著跑牌，以延緩下家吃牌進度為優先。

★ 如果是對家和上家打出中張牌 (34567)，只要自己湊到 6 搭，立刻將危險牌拋棄，留安全牌在後局慢慢打，等待機會聽牌，也就是快速跑牌。

7-6　牌好的打法

參考第 9 章筆者以科學的方法分析了麻將開局牌面，只要高於前 50% 平均分數或是更好的牌面是高於前 25% 平均分數均可稱牌好。

切記不要聲張，感覺大家沒聽牌時可以跟著大家打么九牌或字牌，當然你可能很快需打出中張牌 (34567)，這是有時需適度換牌，可參考聽牌障眼法，降低大家的戒心。當然如果你聽 3 張以上的牌，同時是一心一意要打自摸，可以開聲警告大家已經聽牌，而且聽得很好，請大家不要亂打。

7-7 打大牌時機

❑ 認清籌碼

是否特意打大牌視籌碼決定，例如，外面常見籌碼打法如下：

★ 100-30/200-50/300-100/ 等：若有機會可以特意打大牌，因為大牌的台數金額就超過底的本金。

★ 1500-100/2000-100：只能配合打大牌，不刻意做大牌，因為胡牌最重要。

❑ 上天造就 1

開局就拿到下列的牌，這需感謝上天，目標毫不考慮打清一色。先打 7 筒，避免摸到 68 筒，讓自己為難。

下列是另一種牌型，先打 7 筒，目標是湊一色碰碰胡。

❑ 上天造就 2

相信一摸到下列 3 種牌型，大家都知道要打大三元了。

或是開局就有下列牌，這時筆者會先保留白板，等待機會是否可以摸到白板，或是最後將白板當安全牌打。

❏ 後天努力 1

老天比較多的機會是給我們下列的牌。

已經有 4 搭是湊一色或碰碰胡的牌了，有 2 種打法：

方法 1：

為了增強打大牌的決心，先打出 8 條，再打出 6 筒，避免遲疑。手中優先只保留萬牌和字牌，摸到其他非萬牌和字牌視危險或安全順序，一律打出，優先打出危險張，運氣好則真的打成了。到後局階段，如仍未組成湊一色或碰碰胡搭子，只好打出手上字牌當安全牌吧！

方法 2：

打 1 筒，邊打邊看，若是摸到 789 條或 567 筒，則放棄打大牌。

❑ 後天努力 2

以下是比較真實的機會，筆者會先保留紅中和白板，先打其他字牌與么九牌，等待機會，當紅中和白板有任一張被打出 2 張後，才放棄機會。

7-8　中後局階段打法

❑　**有玩家打出生張**

這時必須特別留意，盡量不打附近的牌。

❑　**幾乎不打刻子牌**

刻子牌，相對應牌 (147/258/369) 要特別小心，例如，手中有 5 萬刻子，28 萬要特別小心。

例如，手中有 6 萬刻子，39 萬要特別小心。

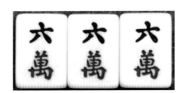

❑　**344 萬 (條或筒)，不再是打 4 萬 (條或筒) 聽 25 萬 (條或筒)**

在牌局後局階段有一副牌如下：

安全第一，完全視 3 萬或 4 萬哪一張安全，如果真的想聽牌，那打安全的張。如果都不安全，筆者如此因應：

★ 自問今天手氣好不好：如果好，依胡牌機率打出適當的牌。

★ 看剩幾張牌：通常剩摸 2(含) 張牌之內，筆者會下車。在 3 (含)張以上，依胡牌機率打出適當的牌。

❏ 聽牌了但是摸到危險張

筆者如此因應：

★ 自問今天手氣好不好：如果好，打出危險張。

★ 看聽幾張牌：聽 2(含) 張牌以上，同時聽的牌很好，打出危險張。聽 1 張牌或聽的不好，下車。

以上是基本原則，打牌打久了，應該有縱觀全局的能力，依照自己當時情況抉擇吧！

❏ 聽牌聽 2 邊，久沒出現，表示有人拿對子或刻子

麻將打久了，常會碰到中局階段開始聽牌，聽牌聽 2 邊，感覺聽的很好，直至後局仍未出現。其實也有可能這些牌在保留的底牌區，但是大多情況是有人拿對子或刻子。以下是筆者的經驗，

中局階段聽 14 萬，一直摸不到也沒人打 14 萬，牌局剩可摸 3 張牌，結果先摸到 2 萬。

由於太多次類似經驗了，考量 36 萬安全，所以決定打出 3 萬改聽對子，結果下一張仍是摸 2 萬，自摸。

❑　**某些序列牌未出現**

牌局進入後局階段，常常會留意到某些序列牌未出現，例如，123456 萬皆未出現，這表示有人拿對子或刻子。摸到這類的牌，要特別小心，如果尚未聽牌，建議扣住，暫緩打出。

❑　**相對應牌未出現**

所謂的相對應牌是 14/25/36/47/58/69 等，在後局階段摸到這些尚未出現的相對應牌要特別小心，如果尚未聽牌，建議扣住，暫緩打出。

CHAPTER **8**

麻將聽牌牌型分析

打麻將其實和數學的機率是類似，當然聽牌選擇機率大，贏的機會就越多，所以若是想要立於不敗之地，如何聽牌就成了最重要的課題。本章筆者將所有麻將聽牌的牌型做整理，每一種牌型筆者皆列出可胡的牌剩下多少張牌，當然剩餘越多越好啊！接下來就看讀者的手氣了。

8-1 聽 1 張牌

❑ 實例 1

2(2)

上述左邊第 1 個 2 萬表示聽 2 萬，括號內的 2，表示剩餘 2 張牌，未來請依此類推。

❑ 實例 2

3(2)

❑ 實例 3

9(3)

❑ 實例 4

發 (3)

❑ 實例 5

發 (3)

❑ 實例 6

3(4)

❑ 實例 7

7(4)

❏ 實例 8

6(4)

8-2 聽 2 張牌

❏ 實例 1

25(2)

❏ 實例 2

2 東 (3)

❏ 實例 3

1 西 (4)

❏ 實例 4

17(4)

❏ 實例 5

14(6)

❏ 實例 6

25(6)

❑ 實例 7

45(7)

❑ 實例 8

78(7)

❑ 實例 9

79(7)

❑ 實例 10

25(8)

8-3 聽 3 張牌

❏ 實例 1

345(5)

❏ 實例 2

147(6)

上述組合類型觀念可以擴充到 2223467888 組合聽 258(6) 或 3334578999 組合聽 369(6)。

❏ 實例 3

147(6)

上述組合類型觀念可以擴充到 2223455567 組合聽 258(6) 或 3334566678 組合聽 369(6)。

❑ 實例 4

169(7)

上述組合類型觀念可以擴充到 2266678 組合，聽 269(7)。

❑ 實例 5

147(7)

❑ 實例 6

147(7)

❑ 實例 7

147(7)

❑　實例 8

147(7)

❑　實例 9

147(9)

❑　實例 10

147(9)

❑　實例 11

147(9)

❑ 實例 12

147(9)

❑ 實例 13

147(11)

❑ 實例 14

258(7)

❑ 實例 15

258(7)

❑ 實例 16

258(7)

❑ 實例 17

258(9)

❑ 實例 18

258(9)

❑ 實例 19

258(11)

❏ 實例 20

369(7)

❏ 實例 21

369(7)

❏ 實例 22

369(7)

❏ 實例 23

369(7)

☐ 實例 24

369(9)

☐ 實例 25

369(9)

☐ 實例 26

369(9)

☐ 實例 27

369(9)

❑ 實例 28

369(11)

❑ 實例 29

235(9)

❑ 實例 30

236(10)

❑ 實例 31

236(10)

❏ 實例 32

145(10)

❏ 實例 33

235(11)

❏ 實例 34

567(11)

8-4 聽 4 張牌

❑ 實例 1

1245(8)

上述組合類型觀念可以擴充到 2233445566 組合聽 2356(8) 或 4455667788 組合聽 4578(8) … 等等。

❑ 實例 2

2345(9)

上述組合類型觀念可以擴充到 2233444 組合聽 1234(9) 或 6677888 組合聽 5678(9) … 等等。

❑ 實例 3

4567(9)

上述組合類型觀念可以擴充到 1112233 組合聽 1234(9) 或 6667788 組合聽 6789(9) … 等等。

❑ 實例 4

1469(10)

　　上述組合類型觀念可以擴充到 1112367888 組合聽 1458(10)，
2344466678 組合聽 1469(10) 或 2223478999 組合聽 2569(10) … 等等。

❑ 實例 5

2356(11)

　　上述組合類型觀念可以擴充到 2223444556 組合聽 3467(11) 或
3334555667 組合聽 4578(11) … 等等。

❑ 實例 6

2356(13)

　　上述組合類型觀念可以擴充到 5566667 組合聽 4578(13)，6677778
組合聽 5689(13) 或 4555566 組合聽 3467(13) … 等等。

❏ 實例 7

1346(13)

上述組合類型觀念可以擴充到 3334456 組合聽 2457(13) 或 3455666 組合聽 2457(13) … 等等。

❏ 實例 8

1245(13)

上述組合類型觀念可以擴充到 2344445 組合聽 2356(13) 或 2333345 組合聽 1245(13) … 等等。

❏ 實例 9

2369(13)

上述組合類型觀念可以擴充到 1234567999 組合聽 1478(13)。

❑ 實例 10

2356(13)

上述組合類型觀念可以擴充到 5678999 組合聽 4578(13)。

❑ 實例 11

1346(13)

上述組合類型觀念可以擴充到 5556789 組合聽 4679(13)。

❑ 實例 12

4578(13)

□ 實例 13

1247(14)

上述組合類型觀念可以擴充到 3444567 組合聽 2358(14) 或 2345556 組合聽 1467(14) ⋯ 等等。

□ 實例 14

2367(14)

上述組合類型觀念可以擴充到 2224567999 組合聽 3478(14)。

8-5 聽 5 張牌

□ 實例 1

56789(10)

上述組合類型觀念可以擴充到 5666777888 組合聽 45678(10) 或 3444555666 組合聽 23456(10) ⋯ 等等。

❑ 實例 2

12345(10)

上述組合類型觀念可以擴充到 2223334445 組合聽 23456(10) 或 4445556667 組合聽 45678(10) … 等等。

❑ 實例 3

12345(10)

上述組合類型觀念可以擴充到 2223445666 組合聽 23456(10) 或 3334556777 組合聽 34567(10) … 等等。

❑ 實例 4

13456(11)

上述組合類型觀念可以擴充到 4566677888 組合聽 35678(11) 或 3334455567 組合聽 34568(11) … 等等。

❑ 實例 5

23457(11)

上述組合類型觀念可以擴充到 3334455567 組合聽 34568(11) 或 2344455666 組合聽 13456(11) … 等等。

❑ 實例 6

13456(11)

上述組合類型觀念可以擴充到 3334444555667 組合聽 35678(11) 或 2334445555666 組合聽 12346(11) … 等等。

註：2 萬也胡，但是 2 萬沒有了，所以不計算。

❑ 實例 7

12356(11)

上述組合類型觀念可以擴充到 3344455567 組合聽 34578(11) 或 3455566677 組合聽 23567(11) … 等等。

❑ 實例 8

34569(12)

上述組合類型觀念可以擴充到 1112345556 組合聽 14567(12) 或 2333456777 組合聽 12347(12) … 等等。

❑ 實例 9

36789(12)

上述組合類型觀念可以擴充到 2223456667 組合聽 25678(12)。

❑ 實例 10

56789(13)

上述組合類型觀念可以擴充到 2223444 組合聽 12345(13) 或 4445666 組合聽 34567(13) … 等等。

❑ 實例 11

34567(13)

上述組合類型觀念可以擴充到 4446667788 組合聽 56789(13) 或 2233444666 組合聽 12345(13) … 等等。

❑ 實例 12

24578(15)

上述組合類型觀念可以擴充到 2223344556 組合聽 13467(15) 或 4445566778 組合聽 35689(15) … 等等。

❑ 實例 13

35689(15)

上述組合類型觀念可以擴充到 3334455667 組合聽 24578(15) 或 2334455666 組合聽 12457(15) … 等等。

❑ 實例 14

34679(15)

上述組合類型觀念可以擴充到 3344445567 組合聽 23568(15) 或 2344555566 組合聽 13467(15) … 等等。

❑ 實例 15

23568(17)

上述組合類型觀念可以擴充到 2224567888 組合聽 34679(17) 或 2223456888 組合 13467(17) … 等等。

❑ 實例 16

34679(17)

上述組合類型觀念可以擴充到 2223456999 組合聽 13467(17)。

❏ 實例 17

24578(17)

上述組合類型觀念可以擴充到 2223456 組合聽 13467(17) 或 3456777 組合聽 23568(17) … 等等。

8-6 聽 6 張牌

❏ 實例 1

123467(13)

上述組合類型觀念可以擴充到 2223334455667 組合聽 234578(13) 或 3334445566778 組合聽 345689(13) … 等等。

❏ 實例 2

345789(18)

上述組合類型觀念可以擴充到 2223444456 組合聽 123567(18) 或 34555556777 組合聽 234678(18) … 等等。

註：上述 6 萬也胡，但是 6 萬沒有牌了。

❏ 實例 3

235689(19)

上述組合類型觀念可以擴充到 1234567888 組合聽 134679(19) 或 2223456789 組合聽 134679(19) … 等等。

❏ 實例 4

134679(19)

上述組合類型觀念可以擴充到 2223456789 組合聽 134679(19) 或 1234567888 組合聽 134679(19) … 等等。

❏ 實例 5

134679(19)

上述組合類型觀念可以擴充到 1234567888 組合聽 134679(19) …
等等。

❏ 實例 6

256789(16)

上述組合類型觀念可以擴充到 2223444567 組合聽 123458(16) 或
2345556777 組合聽 145678(16) … 等等。

8-7 聽 7 張牌

❏ 實例 1

123457(12)

❏ 實例 2

1235789(23)

註：這副牌聽 9 張萬字，但是 4 萬和 6 萬沒有了，所以聽 7 張牌。

❏ 實例 3

1245689(23)

8-8 聽 8 張牌

❏ 實例 1

23456789(19)

❏ 實例 2

23456789(19)

❏ 實例 3

12345678(19)

❏ 實例 4

12345678(22)

❏ 實例 5

23456789(22)

❏ 實例 6

12345689(23)

註：7 萬也胡，但是 7 萬沒有牌了。

❏ 實例 7

12456789(23)

註：3 萬也胡，但是 3 萬沒有牌了。

8-9 聽 9 張牌

❏ 實例 1

　　上述牌是聽 123456789(23)。

麻將開局牌面分析

打麻將時是無法窺視其他玩家的牌，因此玩家無法將所拿的牌與其他玩家所拿的牌做比較？同時到底什麼是好牌？什麼是中等牌？什麼是爛牌？

本章筆者將用自創簡單的數學演算法，做牌面分析，同時使用電動麻將機洗牌，然後列出 25 局共 100 副開局牌，將每副牌給予評比分數。最後使用統計方法列出各種統計數據。相信讀者看了這些統計數據，未來打麻將時，也可大致了解自己所拿的開局牌到底是好或是壞？

誠如筆者在本書第 0 章所言，單局而言麻將不是公平的遊戲，當你拿到牌時可以快速使用本書分析法，計算所拿牌的分數，然後判斷應使用攻擊型的打法、且戰且走的打法或完全防守型的打法，最後預祝讀者讀完本書後，可以百戰百勝。

9-1 麻將開局牌面分析法

在這裡筆者將開局牌面執行科學分析，這個分析法的主要精神是將搭子的好壞分別給予評價分數，分成 3 種方法做分析：

★ 搭子計量法：計算每副開局牌面的搭子數。

★ 簡易計量法：將每一搭子執行評分，最後總計結果。

★ 完整計量法：除了簡易計量法精神外，另外將孤張也給予評分。

同時筆者將以數字化方式列出開局牌面的評比分數，得分越高，表示牌面越好。

❑ 搭子計量法

這個方法是簡單容易好記，但缺點是搭子有好、有壞。有的搭子已完成、有的搭子未完成。不過也是一種打牌時快速的參考依據。

★ 特殊情況考量

下列情況的牌，筆者視為 2 個搭子。

下列情況的牌，筆者視為 1 個搭子。

❏ 簡易計量法

筆者將開局所拿到的牌分成下列幾類：

★ 5 顆星搭子：給 10 分評價。已完成的順子或刻子，均計算為已完成的搭子。下列是實例：

★ 4 顆星搭子：給 7 分評價。由 3 張牌組成連續的數字牌 (例如：23、34、45、56、67 或 78) 內其中一個數字有 2 張 (例如：223、233 … 等等)，下列是實例：

 或

★ 3 顆星搭子：給 6 分評價。連續的數字牌 (例如：23、34、45、56、67 或 78)，或字的對子。

另外，由 3 張牌組成，中張對子配相隔 1 的數字牌 (例如：224、557 … 等) 或靠邊對子配緊鄰的數字牌 (例如：112、889 … 等)。

★ 2 顆星搭子：給 5 分評價。靠邊的對子 (例如：11、22、88 或 99。中張的對子不計算)。下列是實例：

另外，由 3 張牌組成，相隔 1 的序列數字牌 (例如：135、246 … 等)。

★ 1 顆星搭子：給 3 分評價。其他類型的搭子，例如，坎張 (12 或 89)，中對 (33、44、55、66 或 77) 或中坎 (13、35、46 或 57 … 等)。下列是實例：

至於其他的孤張，則不予理會。

★　特殊情況考量

下列情況的牌，筆者視為 2 個 3 顆星搭子。

下列情況的牌，筆者視為 1 個 5 顆星搭子。

下列情況的牌，筆者視為 1 個 3 顆星搭子和 1 個 1 顆星搭子。

下列情況的牌，筆者視為 1 個 4 顆星搭子。

下列情況的牌，筆者視為 2 個 1 顆星搭子。

☐ 完整計量法

除了可參考簡易法，每一種搭子給予一個分數。另外，孤張也給予分數：

* ★ 5 顆星搭子：10 分

* ★ 4 顆星搭子：7 分

* ★ 3 顆星搭子：6 分

* ★ 2 顆星搭子：5 分

* ★ 1 顆星搭子：3 分

* ★ 中張數字牌 (34567)：1 分

★　數字牌 (28)：0.5 分

★　么九牌：0.2 分

★　字牌：0.1 分

最後，如果是碰上 124 或 689，如下所示，可以視為 1 顆星搭子加上中張數字牌。

有了上述評比方法後，就可以計算完整計量法，每一副牌的得分，得分越高，表示所拿的牌越好。

9-2 給麻將開局牌打分數

☐ 牌局 1

東

搭子計量法：5

簡易計量法：27

完整計量法：28.8

南

搭子計量法：5

簡易計量法：21

完整計量法：21.6

西

搭子計量法：5

簡易計量法：33

完整計量法：34.6

北

搭子計量法：4

簡易計量法：33

完整計量法：34.6

❑ 牌局2

東

搭子計量法：6

簡易計量法：27

完整計量法：27.2

南

搭子計量法：5

簡易計量法：32

完整計量法：33.2

西

搭子計量法：6

簡易計量法：29

完整計量法：29.8

北

搭子計量法：6

簡易計量法：24

完整計量法：25.8

❑ 牌局 3

東

搭子計量法：5

簡易計量法：24

完整計量法：26.4

南

搭子計量法：6

簡易計量法：36

完整計量法：37

西

搭子計量法：5

簡易計量法：42

完整計量法：43.3

北

搭子計量法：5

簡易計量法：34

完整計量法：35.8

❑ 牌局 4

東

搭子計量法：6

簡易計量法：33

完整計量法：34.2

南

搭子計量法：5

簡易計量法：28

完整計量法：28.8

西

八萬 七萬 六萬 四萬 二萬 二萬 東 東 發

搭子計量法：6

簡易計量法：34

完整計量法：34.6

北

搭子計量法：4

簡易計量法：29

完整計量法：30.8

❏　牌局 5

東

搭子計量法：6

簡易計量法：38

完整計量法：38.4

南

搭子計量法：6

簡易計量法：44

完整計量法：44.1

西

搭子計量法：4

簡易計量法：26

完整計量法：28.4

北

搭子計量法：4

簡易計量法：22

完整計量法：24.7

❑ 牌局 6

東

搭子計量法：6

簡易計量法：31

完整計量法：31.6

南

搭子計量法：4

簡易計量法：30

完整計量法：32

西

搭子計量法：4

簡易計量法：33

完整計量法：36

北

搭子計量法：5

簡易計量法：31

完整計量法：32.6

❑ 牌局 7

東

搭子計量法：4

簡易計量法：29

完整計量法：30.7

南

搭子計量法：4

簡易計量法：20

完整計量法：23.4

西

搭子計量法：4

簡易計量法：22

完整計量法：23.2

北

搭子計量法：5

簡易計量法：27

完整計量法：28.8

❑ 牌局 8

東

搭子計量法：5

簡易計量法：39

完整計量法：40.3

南

搭子計量法：4

簡易計量法：25

完整計量法：27.9

西

搭子計量法：6

簡易計量法：38

完整計量法：38.4

北

搭子計量法：5

簡易計量法：32

完整計量法：32.9

❑ **牌局 9**

東

搭子計量法：6

簡易計量法：40

完整計量法：40.1

南

搭子計量法：4

簡易計量法：24

完整計量法：28.1

西

搭子計量法：5

簡易計量法：29

完整計量法：30.3

北

搭子計量法：4

簡易計量法：26

完整計量法：27.4

□ 牌局 10

東

搭子計量法：4

簡易計量法：25

完整計量法：26.8

南

搭子計量法：4

簡易計量法：22

完整計量法：25.4

西

搭子計量法：5

簡易計量法：28

完整計量法：30.2

北

搭子計量法：6

簡易計量法：26

完整計量法：26.5

❏　牌局 11

東

搭子計量法：5

簡易計量法：20

完整計量法：20.6

南

搭子計量法：5

簡易計量法：31

完整計量法：33.1

西

二萬 九萬 伍萬 筒 筒 筒 索 索 索 索 索 索 東 東 發 發 南

搭子計量法：5

簡易計量法：26

完整計量法：28.5

北

八萬 七萬 七萬 伍萬 筒 筒 筒 筒 筒 筒 筒 索 索 西

搭子計量法：7

簡易計量法：36

完整計量法：36.1

❑ 牌局 12

東

伍萬 筒 筒 筒 萬 索 索 索 索 索 索 索 北 中 發 南

搭子計量法：3

簡易計量法：23

完整計量法：26.9

南

搭子計量法：4

簡易計量法：25

完整計量法：27.2

西

搭子計量法：6

簡易計量法：30

完整計量法：30.2

北

搭子計量法：6

簡易計量法：34

完整計量法：35.7

❑　牌局 13

<p align="center">東</p>

搭子計量法：3

簡易計量法：18

完整計量法：21.7

<p align="center">南</p>

搭子計量法：4

簡易計量法：36

完整計量法：37.7

<p align="center">西</p>

搭子計量法：5

簡易計量法：32

完整計量法：32.4

北

搭子計量法：4

簡易計量法：29

完整計量法：30.5

❑ 牌局 14

東

搭子計量法：3

簡易計量法：20

完整計量法：22.8

南

搭子計量法：3

簡易計量法：26

完整計量法：28.7

西

搭子計量法：4

簡易計量法：29

完整計量法：31.7

北

搭子計量法：5

簡易計量法：25

完整計量法：27.6

❑ 牌局 15

東

搭子計量法：5

簡易計量法：35

完整計量法：37.7

南

搭子計量法：4

簡易計量法：27

完整計量法：28.8

西

搭子計量法：4

簡易計量法：32

完整計量法：35.2

北

搭子計量法：5

簡易計量法：27

完整計量法：27.8

☐ 牌局 16

東

搭子計量法：4

簡易計量法：21

完整計量法：23

南

搭子計量法：6

簡易計量法：40

完整計量法：40.6

西

搭子計量法：5

簡易計量法：29

完整計量法：31.4

北

搭子計量法：5

簡易計量法：26

完整計量法：27.8

❑　牌局 17

東

搭子計量法：5

簡易計量法：32

完整計量法：32.7

南

搭子計量法：5

簡易計量法：32

完整計量法：33.5

西

搭子計量法：4

簡易計量法：28

完整計量法：31.4

北

搭子計量法：6

簡易計量法：34

完整計量法：34.2

❑ 牌局 18

東

搭子計量法：6

簡易計量法：36

完整計量法：37.5

南

搭子計量法：5

簡易計量法：28

完整計量法：28.9

西

搭子計量法：4

簡易計量法：27

完整計量法：29

北

搭子計量法：5

簡易計量法：27

完整計量法：28.9

❏ 牌局 19

東

搭子計量法：4

簡易計量法：27

完整計量法：29.6

南

搭子計量法：3

簡易計量法：22

完整計量法：24.8

西

搭子計量法：4

簡易計量法：24

完整計量法：27.4

北

搭子計量法：4

簡易計量法：24

完整計量法：25.8

❑ **牌局 20**

東

搭子計量法：5

簡易計量法：30

完整計量法：32.2

南

搭子計量法：5

簡易計量法：28

完整計量法：30.4

西

搭子計量法：7

簡易計量法：35

完整計量法：35.1

北

搭子計量法：5

簡易計量法：39

完整計量法：41.2

❏ 牌局 21

東

搭子計量法：5

簡易計量法：33

完整計量法：35.2

南

搭子計量法：4

簡易計量法：31

完整計量法：33.5

西

搭子計量法：4

簡易計量法：33

完整計量法：34.9

北

搭子計量法：5

簡易計量法：28

完整計量法：30.3

❑ 牌局 22

東

搭子計量法：6

簡易計量法：22

完整計量法：23.2

南

搭子計量法：6

簡易計量法：33

完整計量法：33.4

西

搭子計量法：4

簡易計量法：28

完整計量法：32

北

搭子計量法：5

簡易計量法：24

完整計量法：24.7

❑　**牌局 23**

東

搭子計量法：4

簡易計量法：32

完整計量法：32.5

南

搭子計量法：4

簡易計量法：22

完整計量法：25

西

搭子計量法：5

簡易計量法：32

完整計量法：32.4

北

搭子計量法：4

簡易計量法：33

完整計量法：35.2

❑ 牌局 24

東

搭子計量法：4

簡易計量法：18

完整計量法：20.1

南

搭子計量法：4

簡易計量法：25

完整計量法：27

西

搭子計量法：6

簡易計量法：36

完整計量法：36.8

北

搭子計量法：4

簡易計量法：32

完整計量法：33.6

❏ 牌局 25

東

搭子計量法：4

簡易計量法：19

完整計量法：22.2

南

搭子計量法：4

簡易計量法：25

完整計量法：27.4

西

搭子計量法：6

簡易計量法：33

完整計量法：34.4

北

搭子計量法：5

簡易計量法：28

完整計量法：29.6

9-3　麻將開局牌面分析結論

經過上述 100 副牌的統計，筆者獲得下列結論：

❏ 搭子計量法

★ 最大搭子數：7

★ 前 25% 平均搭子數：6

★ 前 50% 平均搭子數：5.5

★ 平均搭子數：4.78

★ 後 50% 平均搭子數：4.06

★ 後 25% 平均搭子數：3.8

★ 最小搭子數：3

❏ 簡易計量法

★ 最高分數：44

★ 前 25% 平均分數：36.1

★ 前 50% 平均分數：33.58

★ 平均分數：29.1

- ★ 後 50% 平均分數：24.62
- ★ 後 25% 平均分數：22.24
- ★ 最低分數：18

❑ 完整計量法

- ★ 最高分數：44.1
- ★ 前 25% 平均分數：37.44
- ★ 前 50% 平均分數：34.98
- ★ 平均分數：30.84
- ★ 後 50% 平均分數：26.7
- ★ 後 25% 平均分數：24.53
- ★ 最低分數：20.1

依上述統計，未來讀者拿到牌時，只要稍微計算即可了解自己的處境，同時可以思考應如何處理這局面。筆者建議如下：

- ★ 攻擊型的打法：高於前 50% 平均分數可採用。
- ★ 且戰且走的打法：低於前 50% 平均分數但高於後 50% 平均分數可採用。
- ★ 完全防守型的打法：低於後 50% 平均分數可採用，建議直接下車。

上述是拿牌的基本分析，任何玩家均有可能摸牌時拿到好牌，迅速提高牌面分數，此時可以依其他玩家現況調整自己打牌方式。

麻將邪門與忌諱

筆者從本書一開始就已經強調，麻將是一個機率遊戲，順著機率方向走就對了，但是不容否認，長期的牌局對戰中，偶而也會碰上一些邪門的事件。

10-1 培養與某張牌的感情

　　打牌時筆者最不喜歡的搭子就是，12 或 89 的搭子，如果要拆搭一定先拆這類的搭子。但是，有這麼幾次，一開始打牌就發現當天與 3 條很有緣份，連續幾次 12 條需要 3 條，每次都摸得到。打了 2 將吧！自摸 3 條約 7 次，而且每次均是中洞或站壁或 3 條對。

　　心中已經知道今日牌局與 3 條很有緣份，不輕易拆 12 條或 24 條。第 7 次吧！ 3 條海底已經出現 1 張了，仍是單吊 3 條，還有 2 張機會，後來摸到 1 萬，改聽 147 萬，牌理絕對沒錯。改聽 147 萬之後，立刻摸到 3 條，當場幾乎暈倒。當天從那局之後 3 條不再與我有緣份，對我而言 3 條只是普通的一張牌了。

　　建議，打牌時如果感覺當天與哪一張牌有緣份，放棄機率想法，好好培養與那張牌的感情吧！

10-2 轉運的打法

　　也許每年會碰到幾次，從開局開始就一路背到底，四圈沒胡。即使所聽的牌有許多張，例如聽，147 或 258 或 369，但是從聽牌起，心中已知關鍵牌距離好遠好遠。這時心中已經擔心，今日不妙了，同時有一股悶氣在心中，無法抒發，如果這時有人可替代，建議主動下場，請另一人代打，休息再上場。

　　但是，通常主人邀約麻將時，不會多邀請 1 人，人數是固定的。筆者建議乾脆 3 局不玩，跟著下家打每一張牌，甚至先打牌再去摸牌，如果不幸摸到花牌當相公也就罷了。在局勢沒有明顯改善前，不再聽順子的 2 邊牌，改聽對子。等到感覺回來了，才使用原本打法。

　　深刻記得，直到摸到一把自摸，整個心中冤氣瞬間消失，知道霉運結束了。

10-3　節奏不對盤

如果有機會可先請求退場休息。

筆者打牌很順暢，和高手在打時，1 小時 10 分鐘可打 1 將 (使用電動麻將機)。但是曾經碰上一位玩家，每打 1 張牌都要想個 10 秒以上，甚至要 1 分鐘，而這位玩家所想的只是，到底要聽 135 萬或 258 萬。在整個不對盤時，整體感覺就失調了，精神失調，運氣跟著轉背，一股悶氣在心中，無法抒發，當天還好有多 1 人在觀戰，筆者立刻請求下場，由另一人取代。

10-4　麻將的忌諱

- ★　莊家不打東，輸得空空空。
- ★　頭到二莊，輸得空空 (台語發音)。
- ★　打牌前不借錢給別人。
- ★　忌被別人拍背。
- ★　忌被別人拍椅背。
- ★　有人忌被別人看牌。
- ★　連莊時忌離座或上廁所或休息吃飯，所以很多人打牌憋尿。
- ★　打牌前不看書，會輸。
- ★　打牌前不接受別人贈書，會輸。
- ★　打牌前不梳頭，會輸。
- ★　不吃方塊酥，會輸。
- ★　不能吃蝦，會輸到蝦蝦蝦 (台語發音)。

跋

　　2017 年我撰寫了《麻將必勝秘笈：邁向賭神之路》，這本書很快完銷，基於是秘笈性質，所以銷售完後，我也告知出版社不要再刷了。

　　5 年過去，不斷有讀者要求想購買該書，甚至網路上也有人以 5000 元的高價出售該書，經過考慮，決定針對第 1 版的書籍內容再做修訂，改為第 2 版重新上市。這一版也將和第一版一樣採用限量發行，售完即絕版，期待讀者可以由書籍內容獲得麻將技巧，未來在牌桌上能夠無往不利。

洪錦魁

2022 年 10 月 1 日

暮茶澄光

一杯日出的澄金，開啟了暮茶澄光的第一天。

還記得當湖上的薄霧之光漸漸染上晨澄，
適逢採摘時節，茶人栽盼於山，黎明即起，日暮不停。
倒映在茶湯中的，除了紅玉的琥珀餘韻，
更有著我們閃閃發亮的眼光。

心悅於茶，所以覓茶。

在這忙碌的朝暮中，我們無法不留存片刻，慢慢喝茶，
這是生活的一小部分，卻帶著我們度過多少歲時冷暖。
於是我們格外珍惜，每一種茶的獨有印記，
渴望與你分享這杯，冬暖夏涼的好滋味。

從日出澄光到日落暮下，
舉一杯紅玉好茶，
敬一敬台灣的高山風土，
許心中一個澄色蒔光。

From Dawn to Dusk, we dedicate to find the finest tea for you.
Taste a cup of D&D, and make your day.

- 〰 日月潭頂級紅玉紅茶
- 〰 日月潭紅玉紅茶
- 〰 東方美人茶
- 〰 清香梨山烏龍茶
- 〰 鹿野有機頂級紅烏龍

暮茶澄光

 FB：Dawn&Dusk 暮茶澄光

 IG：dawnndusktea

好石在 A Good Stone

石光設計的前身是一家40年傳統玉石加工廠，第二代從海外歸國回到家鄉，成立玉石品牌「好石在」。本公司將「產品設計」與「材料循環」發揮的淋漓盡致，將傳統價值融合現代生活之中，設計出具有在地文化及代表台灣含意的玉禮品，「好石在」希望透過玉石的自然力量來傳遞，將花東的美好帶入你的日常。

麻將 醇酒玉

來自中央山脈的醇酒玉，60秒轉化烈酒的辛辣，26種微量元素釋入酒中醇厚入喉口感。隨著放置時間，每口都有驚喜，顛覆您對酒的想像。

【使用方式】將醇酒玉靜置於酒中1-2分鐘，可立即達到醒酒效果；平時置於冷凍庫中，可做為冰石使用，同時達到冰鎮、甘醇的雙重感受。使用完畢後，將醇酒玉洗淨、晾乾，室溫存放即可(每天使用，功效長達1年)。

【商品規格】

❖ 材質：特級墨玉 　　❖ 產地：台灣花蓮 　　❖ 尺寸：3 x 2.4 x 1.8cm
❖ 功能：醒酒冰磚 　　❖ 認證：通過 S G S 檢測 Design / Made In Taiwan

相聚時刻的好酒伴

麻將 醇酒玉
Majong Whisky Ice Stone

Deepen Your Mind

Deepen Your Mind